2022 郭清治雕塑特展

形符穿梭——世紀豐碑

From Organic to Monumental
The Sculpture Exhibition of Chin-chih Kuo in 2022

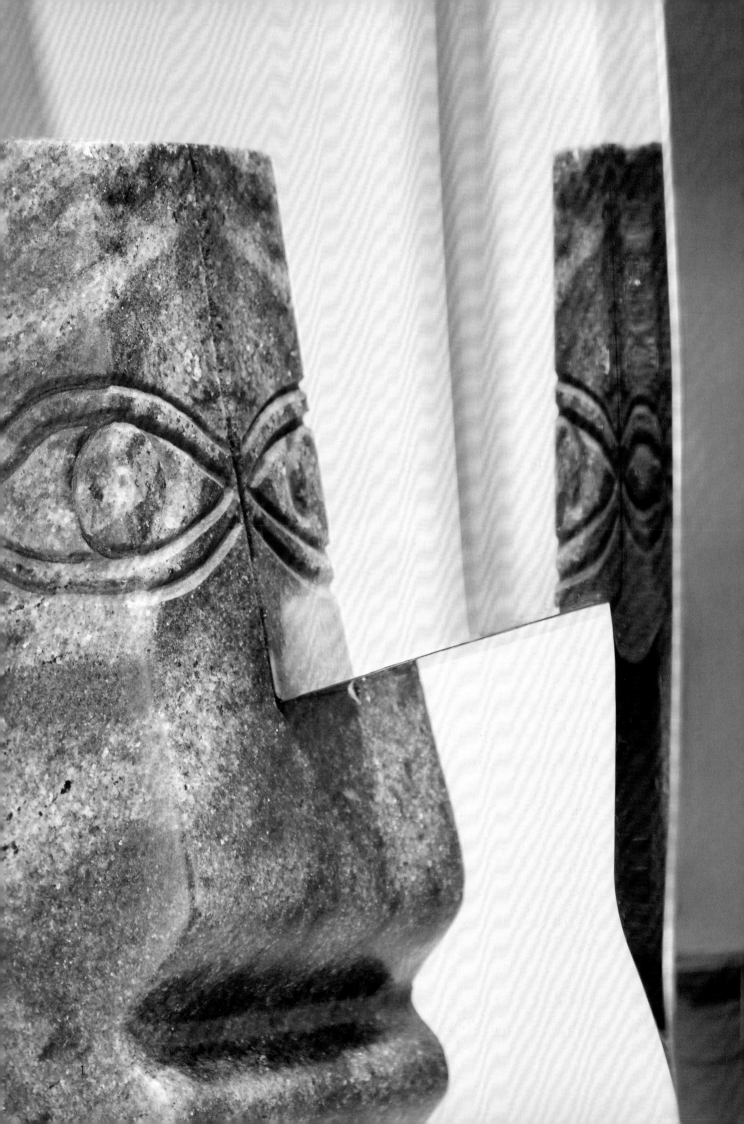

目次 Contents

序

文化部 部長 李永得

在臺灣雕塑史多元發展的脈絡中，1939 年出生於臺中大甲的郭清治教授，歷經鑄銅、石雕、金屬、複合媒材、形塑空間等不同時期的實驗與轉折，始終不變的是對於獨創性與本土性的追求；逾半世紀的雕塑創作之路，從早期的寫實具象，經歷多年的探索與突破，開創出具有獨特東方氣質的個人風格，悠遊於具象抽象之間，不僅在國際綻放光芒，也是臺灣現代雕塑發展的縮影。

回顧郭清治教授的生涯代表作，從 1969 年接受美商花旗銀行委託製作的石雕〈貝之謳歌〉、日本大阪萬國博覽會中國館「飛天群像」浮雕組群，到 90 年代被朝日新聞以「異次元」風格高度評價的「亞洲現代雕刻野外展」作品〈娑婆之門〉、收錄於 1999 Forjar El Espacio 世界鐵雕回顧文獻的臺中大甲鐵砧山雕塑廣場〈太陽之門〉，以及千禧年以來的中央研究院基因體大樓〈生命的樂章〉、國立臺灣大學公共衛生大樓〈健康之道〉……都是他長期以藝術形塑空間，堅持實踐現代雕塑理想的見證。

郭教授曾獲全省美展第一獎、全國美展金尊獎、臺陽美展雕塑首獎、中山文藝獎、吳三連文藝獎等殊榮；1960 至 70 年代，先後發起推動現代雕塑先鋒團體「形向雕塑會」、「五行雕塑小集」；1994 年中華民國雕塑學會成立，被推選為第一、二屆理事長；曾任國立臺灣藝術大學雕塑系所客座教授並獲頒榮譽教授，投入雕塑創作與教學數十年不遺餘力。欣見文化部所屬國立國父紀念館以藝術名人堂的概念，本次邀請郭清治教授於中山國家畫廊舉辦個展，這是一場臺灣現代雕塑重磅經典的再現，也是對一代大師卓越貢獻的致敬。

文化部 部長

Foreword by Minister

In the context of the diverse development of the history of Taiwan's sculpture, Prof. Kuo Ching-chih, born in Dajia, Taichung, in 1939, has kept pursuing uniqueness and locality through the experiments and transitions in the different periods of copper, stone carving, metal, mixed media, and space shaping. In the sculpture creation of over half century, after years of exploration and breakthrough from the early realistic and concrete works, he has created the personal style with the unique Oriental temperament, wandering between concreteness and abstractness. He not only shines internationally but also becomes the epitome of the development of modern sculpture in Taiwan.

Prof. Kuo Ching-chih has many masterpieces in his career. From the stone sculpture "The Song of Shell" commissioned by Citibank and made in 1969, the relief group works "Flying Portrait" at the China Pavilion of World Expo Osaka, "Gate of Saha" in Asia Modern Sculpture Outdoor Exhibition that was highly acclaimed by The Asahi Shimbun with the style of "X-dimensional aesthetics" in the 90s, "Entrance of the Sun" at Tiezhenshan Sculpture Plaza of Dajia, Taichung, included in the 1999 metal sculpture exhibition Forjar El Espacio, to "The Generation of Progress" at Genomics Research Center of Academia Sinica and "The Health Way" at Building of Public Health of National Taiwan University after the Millennium, these are all the witnesses of his long-term use of art to shape space and his persistence in practicing the ideal of modern sculpture.

Prof. Kuo won the first award of Provincial Art Exhibition, the gold award of National Art Exhibition, the first award of sculpture of Taiyang Art Exhibition, Zhongshan Literary Awards, and Wu San-Lien Awards. In the 1960s and 1970s, he initiated and promoted the pioneering groups of modern sculpture, "Xingxiang Sculpture Group" and "Zodiac Sculpture Group." When the Sculpture Association of Taiwan was founded in 1994, he was elected as the first and second chairman. He used to serve as the visiting professor of Department of Sculpture, National Taiwan University of Arts, and was awarded the title of honorary professor. He has spared no effort to devote himself to the creation and teaching of sculpture. With the concept of art hall of fame, National Dr. Sun Yat-sen Memorial Hall of Ministry of Culture invites Prof. Kuo Ching-chih to hold the solo exhibition at Chungshan National Gallery. This is the revisiting of the classic masterpieces of Taiwan's modern sculpture and also the tribute to the outstanding contributions of the master of the generation.

Minister of Culture,

國父紀念館 館長 王蘭生

郭清治教授 1939 年出生於臺中大甲，就讀國立藝專（今國立臺灣藝術大學）的青年時期，卽因一舉囊括全省美展、全國美展、台陽美展首獎而倍受矚目，中壯年後更陸續獲頒中山文藝獎、吳三連文藝獎、國立臺灣藝術大學榮譽教授等指標性的動獎。郭教授獻身雕塑創作逾半世紀，除了個人藝術成就享譽國內外，也是臺灣現代雕塑發展的重要領航者。

1960 年代的臺灣藝壇開始接觸西方現代主義思潮，原本熟擅寫實具象雕塑的郭教授，也率先展開了現代雕塑的探索之路；他從最冷門艱難的石雕著手，懷抱著使命感投入現代石雕的創作實驗，同時走訪世界各地古文明的巨石與建築遺跡，從歷史汲取靈感，且不斷反思自我建構的課題，從而開創出了獨樹一幟的風格語彙，並被譽稱爲臺灣「石雕的拓荒者」。

進入 90 年代，郭清治教授開展了複合媒材雕塑的創作，大膽併用天然的石材和科工的不銹鋼，讓看似衝突矛盾的材質並存對話，藉由作品，象徵寫照了人與自然和諧共存的「天人合一」境界。1994 年應邀至日本參展的〈娑婆之門〉，朝日新聞卽盛讚具有獨創的「異次元」美學風格；1997 年臺中大甲鐵砧山雕塑廣場〈太陽之門〉，被收錄在 1999 Forjar El Espacio 世界鐵雕回顧文獻，正式登上世界舞臺，躋身國際大師之列。除了故鄉大甲之外，其實今日臺灣各地都可以看到郭教授的大型戶外雕塑，它們是融合了歷史情感與當代意識、讓在地人文風情和場域環境和諧共鳴的藝術豐碑。

「形符穿梭—世紀豐碑：2022 郭清治雕塑特展」是國父紀念館中山國家畫廊的跨年度大展。本展覽將郭清治多元豐富的畢生創作，概分爲二個子題，北室「一甲子的雕塑志業」，藉由不同媒材技法完成的雕塑作品，呈現郭教授對於造型與空間、形式與風格、實體與映像的關注與和探索歷程。南室爲「跨世紀的藝術豐碑」，主要展示

內容，是郭教授歷年爲各地創製的大型戶外雕塑作品，觀衆可以藉由模型、實景圖像和動態影像與實體雕塑作品的聯結，感受作品設置現場的情境氛圍，體驗不同於以往的展示方式。

　　本次有幸邀請郭清治教授來館舉辦個展，策展者石瑞仁先生也特就其作品屬性爲中山國家畫廊的兩個展間做了精心規劃，以舖陳郭教授獨特的大器風格與磅礴氣勢。爲此，本展現場實景也將收錄於展覽專輯出版，與所有愛好雕塑藝術的朋友共同分享。

國父紀念館 館長　王蘭生

Foreword by Director-general

Prof. Kuo Ching-chih was born in Dajia, Taichung, in 1939. When studying in National Academy of Art (today's National Taiwan University of Arts) in his youth, he won the first awards of Provincial Art Exhibition, National Art Exhibition, and Taiyang Art Exhibition and received much attention. He won the iconic honors such as Chung-shan Art and Literature Award, Wu San-lien Literature and Arts Award, and the title of Honorary Professor of National Taiwan University of Arts after middle age. Prof. Kuo has been dedicated to sculpture creation for over half century. Besides the personal artistic achievement at home and abroad, he is also an important pioneer in the development of modern sculpture in Taiwan.

In the 1960s, the art circle of Taiwan started to be exposed to the western modernist thinking. Prof. Kuo, who had excelled in the realistic and concrete sculpture, also took the lead in exploring modern sculpture. He started with the most unpopular and difficult stone sculpture and engaged in the creative experiment of modern stone sculpture with a sense of mission. At the same time, he visited the megaliths and architectural remains of the ancient civilizations around the world to gain inspirations from history, constantly reflecting on the issue of self-construction, and further creating the lexicons of the unique style. Therefore, he is honored as the "pioneer of stone sculpture" in Taiwan.

After the 90s, Prof. Kuo started the sculpture creation with mixed media by boldly using natural stone and technological stainless steel to make the seemingly conflicting and contradictory materials coexist and converse. The works symbolize the realm of "the union of heaven and men," where men and nature coexist harmoniously. In 1994, "Gate of Saha" invited to be exhibited in Japan was highly praised by The Asahi Shimbun with the style of "X-dimensional aesthetics". In 1997, "Entrance of the Sun" at Tiezhenshan Sculpture Plaza of Dajia, Taichung, was included in the Forjar el Espacio: La Escultura Forjada En El Siglo XX. He officially stepped on the world stage and became an international master. Besides his hometown Dajia, Prof. Kuo's large outdoor sculptures can be seen in many places in Taiwan now. They are the artistic monuments integrating the historical feelings and contemporary consciousness and make local culture and environment resonate harmoniously.

"From Organic to Monumental: The Sculpture Exhibition of Chin-chih Kuo in 2022" is the cross-year exhibition of Chungshan National Gallery of National Dr. Sun Yat-sen Memorial Hall. The exhibition generally divides Kuo Ching-chih's diverse and abundant lifelong creation into two subjects. In the north room "Six-decade Career in Sculpture", the sculpture works made with the different media and techniques present Prof. Kuo's attention and exploration of style and space, form and style, entity and image. In the south room "Art Monuments Across the Century" , the major exhibits are the large outdoor sculptures Prof.

Kuo has created for different places in the past years. The viewers can feel the environment and ambiance of where the works are displayed and experience the different way of exhibition through the connection of the models, real-life images, and dynamic images with the actual architectures.

It is our honor to invite Prof. Kuo Ching-chih to hold a solo exhibition at the hall. The curator, Mr. Shih Jui-jen, also makes the careful plan for the two exhibition rooms of Chungshan National Gallery based on the attributes of the works to present Prof. Kuo's majestic style and great momentum. Therefore, the live scenes of the exhibition will also be included in the exhibition album to share with all sculpture art lovers.

Director-general of National Dr. Sun Yat-sen Memorial Hall,

Lance Wang

專文

「形符穿梭－世紀豐碑」郭清治雕塑美學的沉潛與飛揚

策展人　石瑞仁

　　在臺灣現當代藝術領域中，雕塑創作者郭清治最爲人稱頌的兩面，一是他少年英發，大學二年級時就寫下了一年中連奪全省美展、全國美展、臺陽美展雕塑三冠王的紀錄；二是他從不停滯腳步，憑著藝術家的熱誠和研發者的理智，一步一腳印地建構了風貌鮮明的個人藝術志業，也積極參與了臺灣現代雕塑的推動，更率先締造了臺灣雕塑在國際藝壇的口碑和能見度。

　　郭清治原先立志當詩人和作家，無意中卻闖入了藝術這個未知的領域，後來更全心投入「雕塑」這特別耗時勞心也費力，最艱辛孤獨且難走的創作生涯。一路走來，他從早期擅長也倍受肯定的傳統寫實雕像，奮力邁向現代藝術的研發，從直塑的自由造形體到雕琢穿鑿並用的有機抽象雕塑、從媒材複合的方法學到空間形塑的觀念論，而進展到了「異次元美學」的開拓、整合和應用，由此將雕塑藝術的表現可能性，推展到了更多的層次、不同的面向和另一個高峰。

　　「形符穿梭——世紀豐碑：2022郭清治雕塑特展」，是國父紀念館「中山國家畫廊」的跨年度大展。本次展覽策畫，將郭清治多元豐富的畢生創作，概分爲「一甲子的雕塑志業」和「跨世紀的藝術豐碑」這兩個子題單元，並將國家畫廊南北室的兩個展間，運用於對照呈現郭清治歷年運用石、木、青銅、不鏽鋼、複合媒材等創作的實體雕塑作品，以及跨世紀前後，他在臺灣各地創製大型戶外雕塑藝術的原創模型、視覺景觀與相關影像。北室和南室分別呈現的，也正是郭清治創作發展的兩個進程，北室是磨礪以須的沉潛修練，南室則是藝氣風發的社會實踐。以下，依此規劃進行論述。

壹、一甲子的雕塑志業

本展規劃於中山國家畫廊的北室展出的，爲郭清治面貌豐富的四十餘件中小型雕塑原作。這些郭清治自己謙稱爲「習作」的中小型作品，其實就是一個藝術家心路歷程的軌跡，也是他長期蓄積能量，邁向爾後成熟巨作，發展紀念碑性現代雕塑之前置作業的心血成果。展品除依材質分類分區呈現，也結合了其創作脈絡的進展和早期創作圖像的鋪陳，期讓觀眾在密集的作品觀賞中，可以循序漸進了解藝術家用心所在和創意特色，同時感受郭清治五十多年的雕塑志業，如其所言「一路走來相當辛勞，但創作帶來的，也是無可取代的心靈享受」之生命意義。

一、傳統塑造的另類實驗——直塑法的初體驗

在本次策展討論過程中，郭清治爲其近一甲子的雕塑生涯，所做的四個階段分期，竟是從藝專畢業的 1966 年開始起算的，其謹嚴的藝術性衡量與自我定位，由此可見一般。然而，如果再往前回溯一年就可看出，其實他對傳統的「塑造」如何延伸再創，大三時就已經很有想法，也實際做過了一些創作的實驗。當時他自行研發的「直塑法」雕塑，就是想讓黏土塑造更自由地延伸，因而試做了用石膏、水泥漿在鐵絲網架上演示即興性和肌理感的雕塑造形。從僅存的照片看來，用來直塑的石膏、水泥和作爲支撐結構的鐵絲網之間，合成了彷如蟲繭、木乃伊的有機抽象造型體，和一種「表面與支架」整合共融的趣味與張力。

在當時看來，這些應該是別有原創性的創作實驗，諷刺的是，因爲簡單易做而效果立見，不少同學們竟起而仿效，導致原創者反而意興闌珊地從此放棄了。

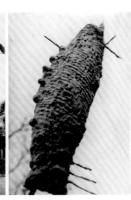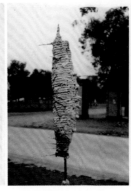

二、工業廢材的藝術實驗——焊鐵雕塑

同樣無實體作品可以展出，但是幸有照片可以見識郭清治另一波雕塑創新行動的是，1966 年他用鐵工廠生產裁切的剩料創作完成的一批抽象焊鐵雕塑。

聞名世界的美國鐵雕藝術家大衛史密斯曾經指出，二十世紀出現的鋼鐵雕塑之所以特別熱門，因為它「幾乎沒有藝術史」。這也等於說，每件鐵雕作品都是新創，每個鐵雕藝術家都在寫歷史。準此，回看郭清治當時所做的十來件焊鐵雕塑，雖似一時興起之作，但材料、技法的應用，到立體抽象造型與穿透空間的表現，不論就其個人或臺灣的雕塑而言，其實都具有歷史開創的意義，這批作品也特別選在 1966 年的「形向雕塑展」公開展出，可惜後來因水災而全部損毀了。

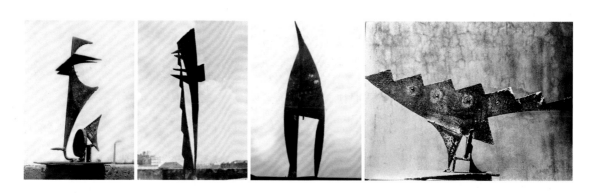

在學院教育的技術啟蒙，和官展得獎的榮光洗禮之後，郭清治決心踏入專業領域的第一件事，就是對雕塑的慣習進行反思，對當下藝壇現象與環境開始思辨，並對自我未來的發展設定課題。同時，郭清治也擬出一些自我修練的前提，因為他認為，作為一個雕塑家，對於材質特性的認識和掌握，與創作的手法技巧同樣重要，唯有多方嘗試各種材質和技法，才能找到最適合自己的創作方向。也因此，材料學和造形學的研究與實驗，成了他的當務之急和日常課業。北室展出從石雕到複合媒材的五類作品，也正是對此一信念最具體而長程的實踐成果。

三、傳統工藝的現代轉型——現代石雕

郭清治被公認為「臺灣現代石雕的領航者」，因為當年他做塑造雖然很得心應手，卻旁觀到了一個缺失的情況，就是臺灣的石雕雖長存於民間的廟宇系統和歷史建築中，但藝術界卻沒有人在做創作性的石雕。他認為這將會是臺灣雕塑史的一個空白段落，於是決定以身作則，率先投入了現代藝術石雕的創作和推廣，這也是他繼前述的鐵雕

之後，從傳統塑像轉向現代雕塑創作的另一個契機，但他可能一時也沒想過，石雕就此變成了其個人雕塑創作的主軸和核心區塊。

　　郭清治的石雕創作，單是石材使用就相當多樣，本展的石雕展區，儼然是小百科般的藝術陣仗和美石排場，它們各自以天然姿質融入藝術家的創意思維和造形設計中，集體呈現的是，郭清治1970年代以來，同步投入藝術史及雕塑美學研讀，又汲汲不懈於「材料學」研究和「造型學」探討的第一波創作成果。

　　石材是最古老傳統的雕塑媒材，在現代雕塑領域中，很多人傾向使用新興的媒材與工具，但郭清治從藝術史的閱讀中提煉出了自己的信念，決定選用最傳統最天然的石材來啟動個人的藝術志業，也用來拓展臺灣現代雕塑的類種。石雕無法速成，但是有益於琢磨藝術理念及創作態度；做石雕所以也更像是意志考驗和精神修練。郭清治自稱有一陣子他曾想放棄，但是很快又甘心回歸到這個需要沉著和專注的事業。自古以來，石雕就是最接地氣和最重視永續性的藝術類種，郭清治跟別人一樣相信現代創新之必要，但是從石雕創作中他很快就體悟到，必須走出西方的現代理論和迷思、必須跳脫臺灣跟著流行的材料和樣式。他的石雕創作，基於獨立自主思維，極早就開步走向了在有機抽象的造型中，融合人文意識和人性內涵的一條個人創作路線。

四、「塑造」作品的天蠶再變──青銅雕塑

　　郭清治的銅雕作品，約與石雕創作同期開展，銅雕也是郭氏材料研究與造型探討的另一個重點，原因是，有些石雕做不出來的造型和結構，銅反而可以達成，若以耐候耐久言，銅也幾乎是一種永久材，這點從中國殷商時期留下的青銅器，四川三星堆出土的青銅雕塑，以及從海底撈穫的古希臘青銅雕像，都證明了銅做為雕塑材料的高度適用性。

　　郭清治就讀藝專時期的雕塑學習，可以說是「起於塑造也止於塑造」，他在本次策展的訪談中憶起的往日情況是：「當時臺灣的雕塑展，塑造的作品都是在石膏上塗顏色，模仿古銅感，然後拿去展覽。我們知道西方人做完塑像都會翻成銅雕，但是在當時臺灣的雕塑展中，從沒有看過青銅的東西，我認為那個是不對的，所以我就邀何

恆雄一起做個青銅雕塑展，就是把塑造和鑄銅的整個工序都完成了，再拿成品去展覽。我們做的這個展覽，真的產生了實質的影響。在這之後，塑造的展品，大部分都翻成青銅了。」

也許是天性的不喜歡停滯於現狀，也許是基於冥冥中的一種使命感，郭清治從西洋雕塑的涉獵中感悟到，塑造定型後，進而翻鑄成銅雕然後再做「發色」處理，使其成為更永固質地的藝術品、乃至於讓作品的複數化生產和變奏版發展成為可能，其實是一件很重要的工作；因而，就像石雕創作的啟動一樣，他又再度自型投入了銅雕的工法研究與創作實踐。想想，他後來能發展出結合天然石材與金屬媒材的概念和手法，也許就是從這種多學多能的自我修練和內心的使命感而埋下種子的。

五、二十年後的新領悟──不鏽鋼雕塑

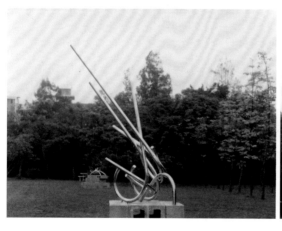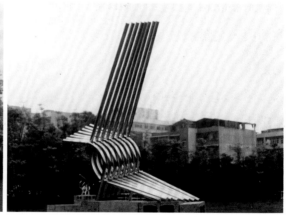

1980 年，新象國際在榮星花園舉行了一個戶外的現代雕塑展，郭清治應邀參展的一批新作，就是以工業用金屬管全新製作的抽象造型雕塑。這可說是他對於金屬雕塑的第二類探索。這批展品基於單純的材料和唯美的造形，呈現了理性的秩序和優雅的詩意。之所以沒有後續的再發展，或須是因為，郭清治始終認為，現代雕塑若是朝向純粹抽象發展，終極就是無法傳達、或放棄表現人的意象和情感。所以不論媒材技法如何演進，藝術如何自由心證，他總希望自己的創作不要偏離「為人而做、為人而存在、以人為主題」的價值信仰。在這之後，郭清治與金屬雕塑的第三類接觸，就是不鏽鋼，特別是鏡面不鏽鋼，這是種更科技感和冷面性格的金屬材料。郭清治提到，雖然 1970 年代就接觸過不銹鋼材料，但是從材料學或造型學的角度，自認一直沒有摸

清不鏽鋼的屬性和特色，直到 1993 年創作「新視界」這件複合媒材雕塑時，終於發現了鏡面不鏽鋼與石雕共構對話的藝術效果和特殊魅力。倒是此後，即便是純用不鏽鋼的雕塑創作，也因想通而開通的「應用無礙、表現不賴」了。

六、金石結盟、虛實相生──複合媒材雕塑區

郭清治在本次策展訪談中，擴充定義式地說明了「複合媒材」的範疇和各種可能。大意是：「所謂的複合媒材雕塑，除了指材料上的複合，例如石材與金屬或玻璃，也包括了觀念及造型的複合；所以空間與時間、抽象和具象、立體與平面、實體與無形⋯⋯等等元素，都可以讓它們在一件作品中同時存在。再延伸一點，也可以落實在創作「工法」上的複合，譬如在既有的「雕和塑」之外，加入工藝及建築的一些方法，如「鑲嵌」及「榫接」的應用。本區展品中，1982 年創作的〈上弦月〉，是最早演示了複合媒材雕塑和形塑空間概念的關鍵作品。其餘幾件作品，除了各自呈現不同的媒材對話和組構工法，也變奏式地演繹了郭清治獨特的造型語彙，和不忘初心的人本內涵與人文關懷。

概言之，本區的複合媒材作品群，是郭清治雕塑志業，從長期的研發心得和創作累積中，蔚成另一波藝術高峰與卓然大觀的縮影再現；它們的共同點是，指向了一種紀念碑性的宏大規模，也設想了在社會場域及公共空間作為一種連結和介面的機制，在南室「世紀豐碑」的展覽中，觀者勢必可以更全然的體會這些作品的意涵與願景。

貳、跨世紀的藝術豐碑

中山國家畫廊南室展出的郭清治大型雕塑作品，包括六件實體雕塑，一件地面裝置，兩組浮雕原作，及二十件結合原創模型和數位輸出，以再現郭清治歷年於臺灣各地創置大型戶外雕塑的樣貌和場景。這些作品娓娓鋪陳了 1980 年代以來，郭清治的雕塑藝術，從個人工作室和藝術展廳，邁步走向社會空間與公共場域的不同實例和多樣成果。他們匯聚出了郭清治雕塑家生涯中長達二十餘年的另一創作高峰和藝術光譜，也隱約呼應了臺灣政治解嚴、經濟起飛後的社會榮景，和一股新文化建設的時代氛圍。

早在 1980 年代初期，郭清治已試圖透過個人創作實踐，來推動和申論雕塑創新

與現代化的兩個重要觀念：1、要突破傳統慣習，必須把塊量造型的思維與操作，擴充為「形塑空間」的理念和實踐，並透過重新定義雕塑和空間的屬性與關係，來促成作品和周遭環境的呼應與對話。2、應該將雕塑視為人和場域的一種介面來思考和創作，因為藝術內含激活認知與情感的雙重作用。這兩個論點，其實也正是其後臺灣公共藝術領域所關注的共通課題。

1992 年，臺灣進入了「公共藝術」法定的新紀元，郭清治雖未主動投入任何公共藝術設置案的競標，但是從生長的故鄉臺中到臺灣北中南東各處，他仍然多次獲邀將其將個人獨特的雕塑創作美學，導入社會空間和生活環境之中，因而創作完成了一座座融合現代藝術形符、空間環境景觀、在地風情意象，歷史人文想像的大型藝術雕塑。這些應邀創作的案例，讓他個人對複合媒材新雕塑的熱衷探索，因為有了可用的空間場域和必需的經費資源，而得以開展發揮，得以落實他對紀念碑性雕塑的念想和偏好。這些作品座落於國內不同地點，不僅優化了環境空間的氣場氛圍，被標記為設置場域中的視覺新地標，也昇華為凝聚精神認同的時代與社會碑記。

基於本次策展的規劃和呈現，以下僅就 1990 到 2010 的二十多年間，郭清治的複合媒材雕塑，從起步到大成的幾件代表性作品為案例，來論述其藝術思維、美學訴求、表現特色和歷史定位。

一、康莊藝道的界標石：〈新視界〉（1993 臺中市 順天國中校園）

　　〈新視界〉是一件高達五公尺的戶外大型雕塑。作品的完成，也產生了多重的指標性意義。先就造型意象而言，此作以嶄新的概念呈現人的一種側面頭像，藉由靈動的頭腦和銳利的眼光，指涉新的思維和視野。作為校園中的公共藝術，〈新視界〉簡練活潑、半具象的造型語彙，除了能呼應學校教育的宗旨要義，對於它的目標觀眾——一個個正在青春成長期的國中生，也別有「寓教於藝」的啟示作用和親和的感染力量。

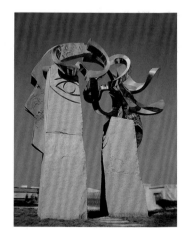

其次是，就複合媒材的應用而論，此作將自然味的花崗石柱與科技感的不鏽鋼造型，做了完美和諧的融合，也更成功地演示了郭清治 82 年創用「形塑空間」一詞的概念和效果——重點就是，雕塑進駐到一個場域中，除了本身的視覺形式與塊、量、體的表現之外，也應同時賦予所在空間全新的意義。換言之，讓空間成為雕塑美感訴求的一部分，成為雕塑構體的一個重要元素，就是「型塑空間」的真義。

此作構思的另一重點是，在雕塑作品、環境場域和人的活動這三者之間，建立一種日常化的連結和親合的關係。為此。地面特別鋪設了通過兩石柱中間的石板小徑，做為引導觀賞者行走的指標。

〈新視界〉也是郭清治雕塑志業進入一個新紀元和新領域的指標性作品。「以人為本、讓不同的媒材與造型合作對話、讓作品和環境空間成為夥伴關係」，以此為核心原則和創作基調，去拓展雕塑本身的「新視野、新世界」，去實踐他所追求的紀念碑性雕塑，此作允言是這條康莊新大道的一個起點。

二、觀看與提問的回授：〈生命之碑〉（1993 國立臺灣美館）

〈生命之碑〉設置於國美館的綠色庭園和人行步道之間，用意是作為「人生百相的一座紀念碑記」。具體言之，一塊大花崗岩， 由上而下做了 Z 字形的切割，加上雕刻在花崗石上的眼眉紋路，以及凸出於石柱體兩側的鼻、嘴、髮梢等符形元素，形成了分開而相對的兩張側臉；夾在中間，重新銜接兩塊獨立石雕成為一整體作品的鏡面不鏽鋼，映照著固屬於石雕的款款細節，也映照了來往行人的瞬間形影，和駐足觀賞著的各種姿態表情。

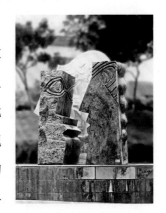

不鏽鋼材料之為用，在這裡因更貼近地面，更符合觀者的視線高度，而讓此雕塑作品在傳統「三面立體」的可看性之外，增添了一些新的視覺效果和變動元素。例如「橫看成嶺側成峰」，就是鏡面不鏽鋼與花崗岩合體共構時，很「別開生面」的一種視覺效果。在此作中，正看相對的兩張側臉，若從右側斜邊看去，鏡像加上實體，就

形成了雙眼、七分臉、開口對談中的另一種臉孔。如此，不鏽鋼簡單而有效地在靜體的石頭雕塑中引入了一種光學與幻覺的觀賞機制。

透過視覺效果的增添，來引導生命哲學的省思，或許才是郭清治更想要傳達表現的重點。「生命之碑」融合了頭、像、鏡、碑等元素和概念，讓人們看作品，似乎也有意讓作品如觀音佛像一樣洞照著人、人性、生活，人群、生命現象……等世間情節。對他來說，當作品進入公共空間，啟動某種「雙向回饋」的觀想機制，也是很重要的。因此，作品除了是被觀賞的對象，也可以反過來做為觀想與思辨的主體，所以，他才會以擬人化的口吻，為〈生命之碑〉寫出了無聲的提問：「由此經過的人是有感的或無感呢？人的尊嚴、人的價值何其重要，而匆匆過往的人生旅途，可曾留下痕跡？」

三、形式與內涵的角力相撲：〈娑婆之門〉（1994，日本福岡 海之中道公園展出）

同為複合媒材的應用和表現，此作在花崗岩雕刻與不鏽鋼造型的使用上，不論質感表現或體積塊量，都接近了一種既是「二元對立」但也「和諧並存」的一種感覺狀態。

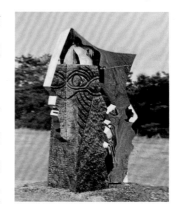

這裡，有材料的對話和形體的共構，也有很明顯的各種對比，包括：視覺性和觸覺值、恆常感和流變性、虛幻和實存，穩重和輕盈、陰柔與陽剛、 輕盈與穩重、光華與樸拙……等等，如果借用太極的玄學來看，更是寓有「陰陽複合、虛實相生」的意涵。換用藝術性語彙的話，也可以解讀出諸如「自然美與人工美的對話、傳統與現代的銜接、異質元素的遇合與對語，相互角力和支撐的元素、衝突與和諧的體現」等意旨。概言之，若基於現代藝術理論的提議，單是透過「直覺的觀看」，就可以得出上面所列舉的豐富印象及種種感覺了。

此作是郭清治應邀參加1994年在日本福岡舉行的國際現代雕刻展而專程製作的。當時，朝日新聞藝術版對此作的形容和誇讚，看來即是在不切入內容解讀之前，純就形符運用與媒材表現的第一印象而作出的描述：「從臺灣來參展的郭清治的〈娑婆之門〉，彷彿在大地裡紮根，穩重莊嚴的造型令人印象深刻。紅色的大理石上雕刻了兩個眼睛，左右兩側有金屬翼，從各種不同的角度來看都會反射。隨著太陽的移動，不斷變化的畫像彷彿屬於異次元的空間」。

相較之下，該展的官方出版品，如實地刊載了藝術家的創作自述，此中郭清治著重表述的當然是這件作品底蘊的精神意旨，內容如下：

　　「〈娑婆之門〉既是雕刻作品，也是紀念碑。在我創作中，所有的雕刻都有紀念碑的性質。因為，沒有蘊含生命的作品，稱不上雕刻。碑刻劃生命的軌跡，生命的過程本身就是一種無形的紀念碑。所以，我的創作主題可以說是『承認眾生平等，生命尊嚴』。我是在刻劃有人性的碑。

　　對我而言，創作是藉由持續對生命的探索和對自我的試煉，摸索造型語言的獨創性，形成新的美感體驗。我認為，雕刻不只是藉由有觸感的素材和方式來營造空間，空間也應該是雕刻的一種素材。」

　　這段自述，承續了93年的〈生命之碑〉中，以雕塑作品來演繹生命哲學的藝術念想　，而進一步把藝術觀照和闡釋的範疇，擴大到了更廣大的芸芸眾生。這點，在郭清治所寫的另一段筆記中，其實有更清晰完整的表述：「〈娑婆世界〉是佛家語所謂的紅塵凡間、　眾生百相。在這世界中，每一個生命體──無論是帝王將相或販夫走卒，都有各自完整的生命流程；然而所有的生命軌跡都會形成有形或無形的碑記存留下來，詮釋佛家慈悲與眾生平等的意涵，　就是這件作品創作的基本思維。」

　　承上所述，〈娑婆之門〉的造型樣式簡練有力而意旨深遠，就觀賞效應言，也有很直接的吸引力和多重解讀的豐富性；郭清治「二元對立」式的複合媒材應用，讓傳統石雕和現代鋼雕如同日本相撲一般的合體共演，成功完成了一件膾炙人口的的作品，同時也啟動了形式觀賞與內容解讀的角力和拔河。由此，也讓我們聯想到二十世紀強調個人主義的現代雕塑界，對於傳統雕塑最根深的「紀念碑性」，普遍抱持著一種排斥的態度，以至於甚至出現了「斷定一個城市是否真正現代化的簡易方式，就是看他們還有沒有在做紀念碑」的說法。在民主時代公民社會中，此話乍聽有力而先進，敢情是言說者自身太過保守地把紀念碑的認知與想像，一直侷限在「為上位的神或人進行歌功、頌德」的層次罷了。

郭清治的複合媒材雕塑，從具體的材料、可見的形式，到無形的理念，都反映了一種擴散式的思維，對他而言，現代雕塑的課題，除了新的造型語言和各種表現可能，歷來雕塑特有的「紀念碑性」的更新發揚，也是他最想探索實踐的一個課業。〈娑婆之門〉的創作主題「承認眾生平等，生命尊嚴，是刻劃人性的碑。」正是這個信念的實踐，「紀念碑性」不應該是個負面的詞彙，他相信現代雕塑也可以讓傳統價值有「新的作為」，而不是讓它「被棄置消失，不作為」。

四、 一切有為法的複合運轉：〈太陽之門〉（1997 大甲鐵砧山雕塑廣場）

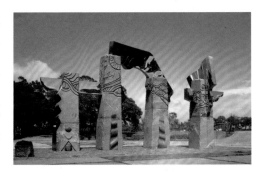

〈太陽之門〉在千禧年來臨之前，以「旗艦作品」的姿態和規模，矗立在大甲鐵砧山頂的廣場。郭清治自認為，從雕塑藝術的各個面向衡量，此作是「從整體到細節，各方面都充分考量到了，也執行得相當到位」的一件完整作品。

〈太陽之門〉的構成組件，包括：1、高 12 至 13 公尺，表面各有不同質感及圖形刻紋的四根花崗岩石柱，其排列方式和粗曠質樸的樣貌，可以遠遠聯結到史前的巨石建築，埃及希臘廟殿建築的列柱，也可以就近連結到臺灣生活文化中隨處可見，一種「四柱三間」的傳統牌坊樣式。2、以鏡面不鏽鋼製作的五種造型構件，它們和花崗石柱的串聯、組構方式，也是各自不同。第一構件如橫板樑一般，貫穿了左側的兩根石柱；第二構件如半弧形的拱，跨接在的中間兩根石柱上頭； 第三、四構件形如中式建築中的「斗拱」和「斜翹」，直接裝置在右側的石柱上方，構成了獨自站立的一根石柱。第五構件形如人臉側面之鼻嘴輪廓，則是嵌置在中間門洞的柱面上，它是量體最小，但是最接近觀眾，可以和人群「打個照面」的一個構件。

中國古來的禮教文化，發展出了在公共空間中表旌記事、化育人倫的各種事物，其中最正規常見的兩種，一是用石頭製作四面有圖像雕刻的柱狀碑；另一是用木頭搭建，中間有門洞可讓人通行的牌坊建築 。〈太陽之門〉的創意是集成了兩者的特色，把碑柱和牌坊的意象複合為一了。形制之外，此作重要的心理連結還包括了郭清治

個人對傳統祭祀文化的深深迷戀，以及對大甲鐵砧山已消失的史地文本的無窮想像，「大甲」地名的由來，就是以前的原住民「道卡斯」族的臺語諧音，〈太陽之門〉召喚的是「道卡斯」族群聚在鐵砧山頂祭拜太陽的一種儀典的消失記憶和想像。

　　郭清治的戶外大型雕塑，在創製過程中，正因勇於嘗試不同工法的複合，而每能突破傳統，開創新局。〈太陽之門〉卓而不群的藝術姿態，形而下的看，從碑石架構和不鏽鋼造型的組裝契合，都靈活應用了疊砌、榫接、鑲嵌等來自建築、工藝的技法。從風格表現上看，這件作品已經沒有古、今、東、西的壁壘問題，它可以具象與抽象並存，讓圓雕、浮雕與刻紋交響，讓量體與空間互為表裡，讓本尊與映像交相混合，讓動靜的元素與虛實的感受一起共鳴……等等。一以言之，此作的複合表現，已達到了「一切有為法，皆可成我法」的境界了。

　　1963 年，郭清治從大甲出發到臺北學習雕塑，三十多年後，他回到大甲故鄉的鐵砧山頂完成了這件巨作，此作紀念碑性十足的氣勢，也充分註記了其藝術生命的成長與個人情感的回返。這件 1997 完成的作品，旋即被登錄在 1999 年歐盟出版的經典書籍 「鍛造空間：20 世紀的鍛造雕塑」（「Forjar el Espacio 」一書中，擠身 20 世紀雕塑傑作之林，這個事例，真可稱是成語「功成 / 名就」的具體範例。該書作者 Serge Fauchereau 是國際著名的藝術學者與策展人，也是研究布朗庫西的專家。他對〈太陽之門〉的興趣與高度肯定，不是純粹因為作品的格局和氣勢，帶給他現場觀賞時極好的第一印象，而是因為從「20 世紀鐵雕藝術的發展及擴延」這個書中命題來看，郭清治長期以不鏽鋼和花崗岩為創作原料的複合媒材雕塑探討，不論是理念或實踐，都有不斷超越傳統的表現，也都很符合這本書立意「從形式、內容 、材料、造型技術、創作工法……等不同面向的創新著眼，搜羅世界各地獨一無二之作品範例」的宗旨和目標。易言之，郭清治的名號和作品得以和國際大師並列，並非偶然，而是應然。

策展人

雕鑿歲月六十年感言

藝術家　郭清治

　　1956 年我進入北師（今國立臺北教育大學）美術科就學，正式接受美術教育。1962 年首度接觸雕塑，乃在翌年考入國立藝專（今國立臺灣藝術大學）美術科雕塑組。而後就一直從事雕塑藝術的學習與創作。不知不覺中，竟然渡過了足足六十年的雕鑿歲月。

　　在藝專學習的主要是塑造課程，包括頭像與人體寫實塑造，以及少量的浮雕、木雕的習作等。這些課程都是雕塑教育的基本課業，也是雕塑家養成的基礎訓練。只是，臺灣的六〇年代，正是現代美術思潮勃興的時代，風起雲湧的新藝術運動，也帶動整個藝術界求新求變的氛圍。當時，我感覺到寫實的人體雕塑課業，已經到了一個該當轉變的時刻；乃全心投入現代雕刻的探索與研習，並結合幾位志同道合的同學與朋友組成「形向雕塑會」。1966 年，在國立臺灣藝術教育館舉辦首展，是一個標榜「現代雕刻」的實驗展出。

　　從寫實雕塑轉向現代雕塑探索與研習，實際上是投入不同創作的領域，然而也發現許多認知上的困難。首先，專業知識與基礎訓練不足的問題，舉凡雕塑美學、造型學理、材料學等等，都是我們沒有修習過的基本課程，因為當時沒有這方向的師資，因此在現代雕塑的創作初期，確實產生許多艱難與困擾。

　　1967 年，我到明志工專（今明志科技大學）工業設計科擔任助教，主要是就業問題，但也是對雕塑家的願景有些動搖的關係。但隨即發現工業設計實在不是我的志趣所在；然而在就職期間也學習到工具機械和材料的管理與應用，以及日後在雕塑工作有關的技術；如焊燒、FRP 等等。更在學校附近的成子寮，發現許多雕作廟宇龍柱、石獅的雕刻廠家，引發了我從事現代石雕的創作誘因，也因而堅定的返回雕塑創作的初心。

　　雕塑創作伊始，深感自己的不足之處，乃有終身學習的覺悟與決心。因六〇年代的臺灣是抽象主義勃興的時代，乃從有機抽象的構體與造型作為探討的起點。在雕塑

史研修上探討雕塑美學與創作思維，同時配合造型與材料的實體創作試驗。因之，十幾年間累積了許多不同材質的「習作」，其中以石雕居多數。一連串的材質研究和工法試驗也兼及青銅、鐵、鋁、不鏽鋼的製作法和表現方法。

1980 年代，在雕塑塊量與空間的關係，是我思考的主要課題。重新定義空間，如 1982〈上弦月〉把空間視爲作品的一部分，甚或相對於雕塑存在的塊量體而言，空間在雕塑家的角度應被視爲雕塑的主要材質之一，這是觀念上的重大意義，也開始使用「型塑空間」的思維和用詞。

歷經二十年的創作思維與空間觀念以及材質認知與造型的試作，乃有複合媒材的創作構想。到了五十歲的此刻，才感覺到對於「雕塑」和「創作」這兩個名詞有較爲確切的認知和體會。結合環境空間的複合媒材作品，必須有較大的構體尺度，才能顯現氣場與表現張力。因此，在 1989 年決定把工作室遷移到臺中，在寬敞的創作空間才能製作大型的創作。

也是歷經多年的材料試作和研究，終於瞭解不鏽鋼的材質特色，1992 年製作了〈新視界〉，首件複合媒材作品的經驗也帶給我堅定的創作意念和信心。其後在 1993 年創作的〈娑婆之門〉經當時任職北美館館長黃光男先生推薦下參加在日本舉辦的「亞洲現代雕刻野外展」，〈娑婆之門〉在日本展出後獲得日本及國際藝界人士高度評價。尤其是其顯現的「異次元」效應，是國際上的創新形式。〈娑婆之門〉作品照片也登上朝日新聞等各大報的文化版。

複合媒材的一系列作品，是我創作上的成熟和代表性的作品。包括其後陸續創作的作品〈太陽之門〉、〈海山盟〉、〈生命之碑記〉等，其中〈太陽之門〉被收錄於 1999 Forjar El Espacio《世界鐵雕回顧文獻》。作品能得到國內外人士的肯定，對於創作者而言是最好的慰藉，而能與國際接軌的想法是所有現代藝術工作者的願望。

這次在中山國家畫廊展出的作品，以中小型作品為主，大型創作僅能以圖版展示。有些人以為我是公共藝術家，其實我很少參與公共藝術的製作。我的大型創作都是為創作而作，在講求創作性之外，人、人性、生命尊嚴是創作主題與內涵意旨。作品也不是單獨的存在，而是結合場域空間，人的活動而蔚為一體的生活場所之藝術形式。我的創作形態或許被歸類為現代主義的作品，但不是西洋現代思潮的餘韻，在思維、造型、技法等都是臺灣的創作和風格表現。

　　謝謝文化部李永得部長、國父紀念館王蘭生館長與諸位同仁的大力協助，十分感謝！也謝謝策展人石瑞仁教授的辛勞付出，展覽才得順利圓滿的展現。最後，也要感謝內人鄭素真女士及家人的支持和體諒，讓我的創作沒有後顧之憂，謝謝大家。

藝術家

Sixty Years of Sculpture: Artist's Words

In 1956, I entered Department of Fine Arts of Taiwan Provincial Normal School (today's National Taiwan University of Education) and officially received the education of fine arts. In 1962, it was my first time to learn sculpture. In the next year, I was admitted to the sculpture group of Department of Fine Arts of National Academy of Art (today's National Taiwan University of Arts). Afterwards, I have been engaged in the learning and creation of sculpture art and have unknowingly spent sixty years in sculpture.

The learning in National Academy of Art focused on modeling, including the realistic modeling of head portraits and human bodies as well as some relief and woodcarving exercises. These are the basic lessons of sculpture education and the basic training for sculptors. However, in the 60s of Taiwan, it was the booming era of modern art thinking. The thriving Art Nouveau also led to the atmosphere of making innovations and changes in the entire art circle. At that time, I felt the lessons of the realistic human body modeling had faced the time to change. Therefore, I was dedicated to the exploration and study of modern sculpture and started "Xingxiang Sculpture Group" together with several classmates and friends with the same interest. In 1966, we held the first exhibition at National Taiwan Arts Education Center. It was an experimental exhibition featuring "modern sculpture".

The transform from realistic sculpture to the exploration and study of modern sculpture was actually to step into the different creative fields. However, there were many cognitive difficulties. First was the shortage of professional knowledge and basic training. For example, we didn't take the basic courses of sculpture aesthetics, modeling theory, and material science because we didn't have the teachers specializing in these fields. Therefore, we indeed had a lot of difficulties and troubles at the initial stage of creating modern sculpture.

In 1967, I served as the teaching assistant at Department of Industrial Design of Ming Chi Institute of Technology (today's Ming Chi University of Technology). Due to the employment issue, I was uncertain about the prospect of a sculptor. However, I realized that industrial design was not my aspiration although I learned about the management and application of the tools, machines, and materials and the sculpture-related techniques during the work such as welding and FRP. Besides, I found many engraving factories of temple dragon pillars and stone lions in Chengziliao in the neighborhood of the school. That motivated me to engage in the creation of modern stone sculpture and firmly return to my original intention of sculpture art.

When I started the creation of sculpture, I deeply felt inadequate and had the awareness and determination of lifelong learning. As abstract art flourished in Taiwan in the 60s, I started with the organic and abstract composition and modeling, studying the sculpture aesthetics and creative thinking in the history of sculpture and making the practical creative experiments of modeling and materials at the same time. Therefore, I accumulated many "exercises" of different materials during over ten years, and stone sculpture accounted for the majority. A series of material research and technical experiments also included the methods of production and expression of bronze, iron, aluminum, and stainless steel.

In the 1980s, the relationship between the sculpture volume and the space was my major issue. I redefined the space. For example, in "New Moon" of 1982, the space was seen as part of the work. Compared with the volume of the sculpture, the space should even be taken as one of the major materials of the sculpture. With this significant conceptual meaning, I also started to adopt the thought and words of "modeling the space" .

After the exercises of creative thinking, space concept, material cognition and modeling for twenty years, I had the creative ideas of composite media. At the moment of fifty years old, I felt I had the more precise understanding and experience of the two terms, "sculpture" and "creation." The works of composite media combing the space and the environment require the larger construction volume to show the aura and express the tension. Therefore, I decided to move the studio to Taichung in 1989 so that I could create the large works in the spacious creative space.

After years of material trials and research, I finally understood the material characteristics of stainless steel. In 1992, I made "New Horizons" . The experience of the first work of composite media also brought me the firm creative idea and confidence. Afterwards, "Gate of Saha" created in 1993, recommended by the then Director of Taipei Fine Arts Museum, Mr. Huang Kuang-nan, joined "Asia Modern Sculpture Outdoor Exhibition" held in Japan. The work was highly acclaimed by the Japanese and international art circles, especially the effect of "X-dimensional aesthetics" as the innovative form worldwide. The photo of "Gate of Saha" was also published in the culture news of the major newspapers such as The Asahi Shimbun.

The series works of composite media are my mature and representative works, including the subsequent works "Entrance of the Sun,""Oath with the Sea and Mountains," and "Monument

of Life." Among them, "Entrance of the Sun" was included in the Forjar el Espacio: La Escultura Forjada En El Siglo XX, a retrospective of 20th-century metal sculpture. For a creator, it is the best comfort to have his works approved by people at home and abroad. For all modern artists, it is their wish to connect to the world.

The works exhibited at Chungshan National Gallery this time are mainly the small and medium works. The large works can only be exhibited through pictures. Some regard me as a public artist. In fact, I seldom participate in the production of public art. My large works are made for the purpose of creation. Besides creativity, humans, humanity, and life dignity are the creative topics and content meanings. The works do not exist alone. Instead, they are in the art form combined with the living space and human activities. My creative works may be categorized into the modernist style. However, they are not the aftertaste of western modern thought but the Taiwanese creative style and expression in terms of thinking, modeling, and techniques.

Here I express my gratitude to Minister of Culture Lee Yung-te, Director-general of National Dr. Sun Yat-sen Memorial Hall Wang Lan-sheng, and the staff for their great assistance. I am also grateful to the curator, Prof. Shih Jui-jen, for his hard work to make the exhibition successful. Last, I would also like to thank my wife, Ms. Cheng Su-chen, and my family. With their support and consideration, I could create without worries. Thank you all.

Artist **Chin-chih Kuo**

形符穿梭－世紀豐碑：2022 郭清治雕塑特展

在臺灣現當代藝術領域中，雕塑家郭清治倍受稱頌的兩面，一是他少年英發，大學二年級時就寫下眾人難及的紀錄，一年當中連奪全省美展、全國美展、臺陽美展三大藝術競賽的雕塑類首獎；二是他從不停滯腳步，憑著藝術家的熱誠和研發者的理智，一步一腳印地建構了風貌鮮明的個人藝術志業，也參與啟動了臺灣雕塑界的現代進程，更率先締造了臺灣雕塑在國際藝壇的口碑和能見度。

原先立志當詩人和作家的郭清治，無意中闖入了藝術這個未知的領域，後來卻全心投入了「雕塑」這特別耗時耗心也費力，最艱辛孤獨又難走的創作生涯。一路走來，他從早期擅長也倍受肯定的傳統寫實雕像，奮力邁向現代藝術的研發，從自由造形到有機抽象、從媒材複合到空間形塑，而進展到了「異次元美學」的開發和拓展，由此將雕塑藝術的表現可能性，推展到了更多的層次、不同的面向和另一個高峰。

「形符穿梭－世紀豐碑：2022 郭清治雕塑特展」，是國父紀念館中山國家畫廊的跨年度大展。本次展覽策劃，將郭清治多元豐富的畢生創作，概分為「一甲子的雕塑志業」和「跨世紀的藝術豐碑」這兩個子題單元，中山畫廊南北展室的兩個空間，運用於對照呈現郭清治歷年運用石、木、青銅、不鏽鋼、複合媒材等創作的實體雕塑作品，以及跨世紀前後，他在臺灣各地創製大型戶外空間雕塑的原創模型、視覺景觀與相關影像。

From Organic to Monumental:
The Sculpture Exhibition of Chin-chih Kuo in 2022

In the world of contemporary art in Taiwan, the sculptor Chin-chih Kuo has been highly praised for two reasons. One is his outstanding success in very young age, in which he made unparalleled records when he was just a sophomore in college. In one year, he was the first prize winner of the sculpture category in three major art competitions: the Provincial Art Exhibition, the National Fine Arts Exhibition, and the Taiyang Art Exhibition; Secondly, he never stops. With the enthusiasm of an artist and the rationality of a researcher, he has built a distinctive personal artistic career step by step. He has also participated in the development of modern sculpture at Taiwan, and is the first to create reputation and exposure of Taiwan's sculpture in the international art world.

Chin-chih Kuo, who originally aspired to be a poet and writer, inadvertently broke into the unknown zone of art, and later devoted himself entirely to "Sculpture", a particularly time-consuming, labor-intensive, and most lonely and difficult creative career. Along the way, he started from conventional realistic statues to strived towards the research and development of modern art. From free form to organic abstraction, from mixing various media to re-shaping the space, he progressed to the development and expansion of "X-dimensional aesthetics". From there, the expressive possibility of sculpture art has been lifted to higher level, diverse aspects, and another peak.

"From Organic to Monumental:The Sculpture Exhibition of Chin-chih Kuo in 2022" is the annual cross-year exhibition held by Chungshan National Gallery, Dr. Sun Yat-sen Memorial Hall. Referring to the curatorial planning of this exhibition, Chin-chih Kuo's life-long creations of diversity and abundance are divided into two subtopic units as "Six-decades of Sculpture Career" and "Cross-Century Art Monuments". The two venues in the north and south exhibition rooms in the Chungshan National Gallery are planned to present and compare Chin-chih Kuo's solid sculpture works created over the years with stone, wood, bronze, stainless steel, and mixed media, etc., as well as original models, digital prints of real-site scenes of the large-scale outdoor sculptural pieces he created around Taiwan before and after the century.

一甲子的雕塑志業

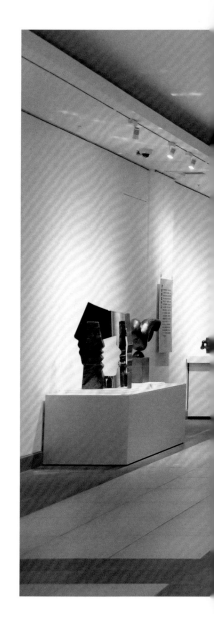

　　北室展出郭清治面貌豐富的中小型雕塑原作，四十一件展品除了依據材質分石雕、銅雕、木雕、鋼雕、複合媒材雕塑等五區呈現，也結合了其創作歷史脈絡的四個階段和最早期作品圖像紀錄的鋪陳，讓觀眾在密集的作品觀賞中，了解藝術家用心所在和創意特色，同時感受郭清治五十多年的雕塑志業，如其所言「一路走來相當辛勞，但創作帶來的，也是無可取代的心靈享受」之生命意義。

　　郭清治相信，雕塑家對於材質特性的認識和掌握，與創作的手法技巧同樣重要，唯有多方嘗試各種材質和技法，才能找到最適合自己的創作方向。本室展出從石雕到複合媒材雕塑的五區作品系列，也正是對此一信念最具體而長程的實踐成果。

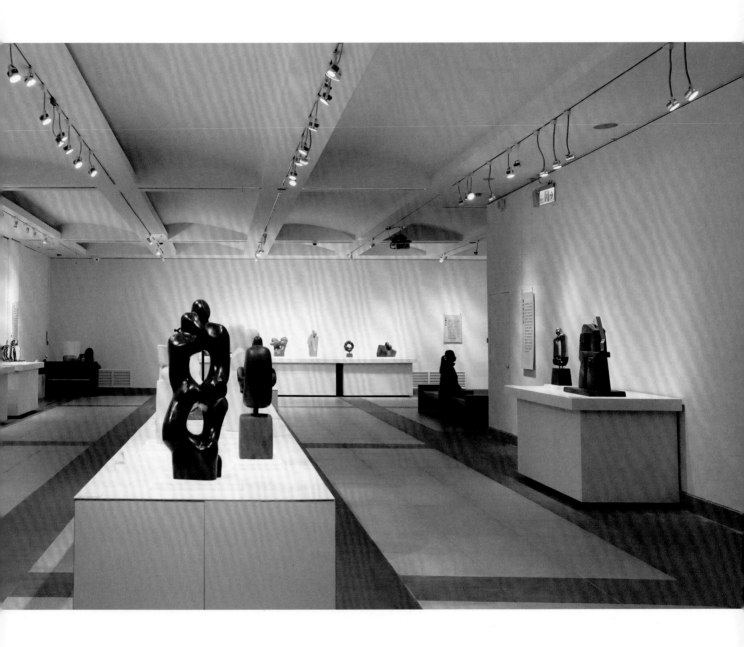

石雕作品

　　石材是很傳統的雕塑媒材，但郭清治不僅用於開拓臺灣現代雕塑，也從石雕無法速成但有利於琢磨藝術理念和創作態度的體悟中，及早走出現代的理論和迷思、跳脫流行材料和樣式，基於獨立自主思維，開創了以有機抽象的造型和型塑空間的手法，融合人文內涵的一條個人創作路線。

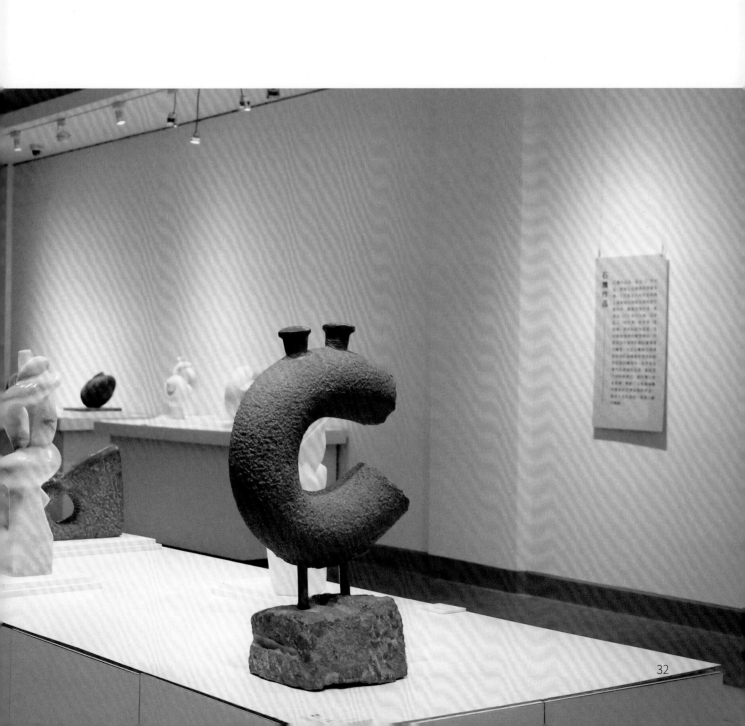

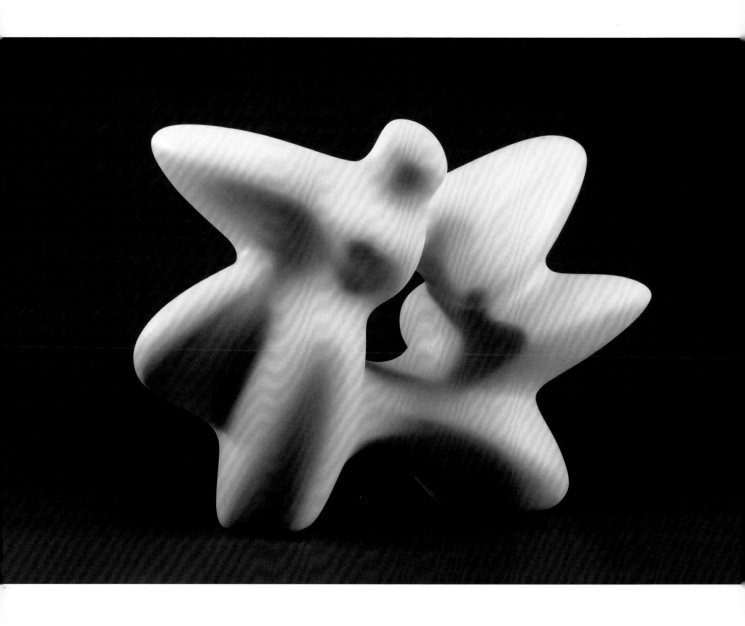

牧歌
Shepherd's Song

2004 ｜希臘白石｜ 38 × 52 × 26 cm

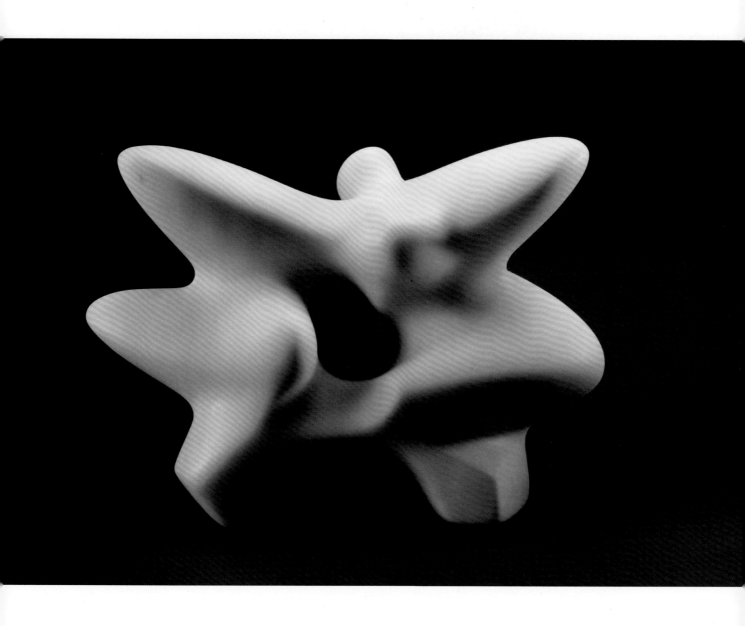

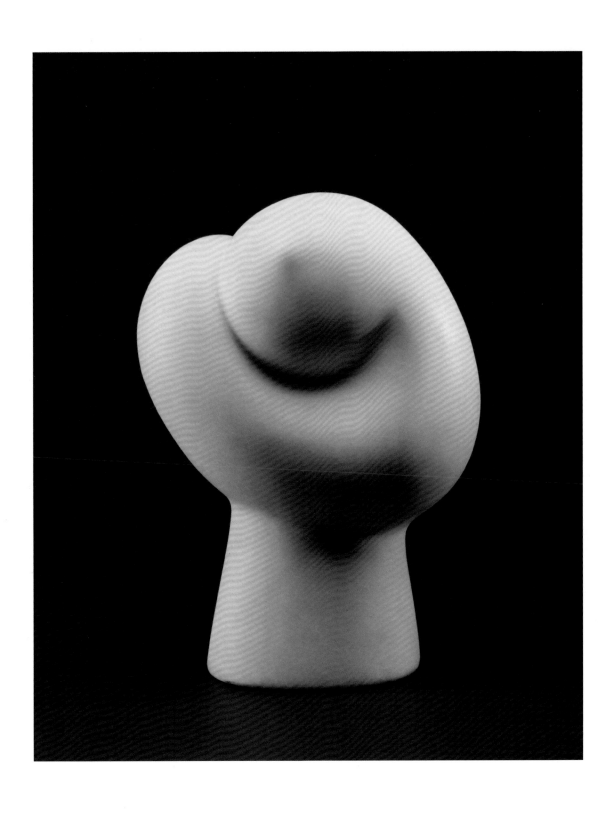

權
Authority

1990 ｜ 白大理石 ｜ 34 × 26 × 18 cm

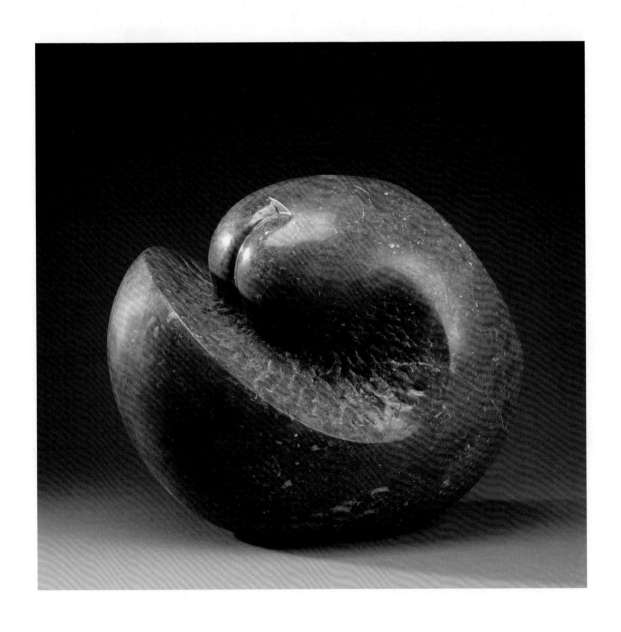

之初

In the Beginning

1989 │ 虹雪花石 │ 38 × 52 × 26 cm

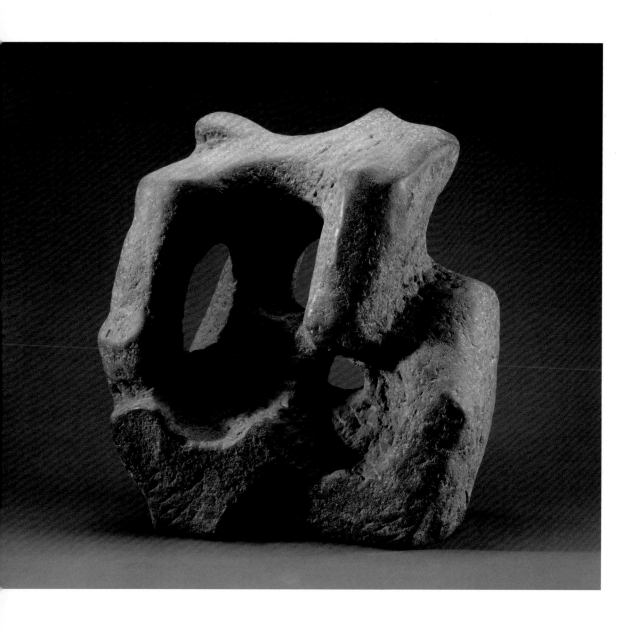

睦

Harmony

1975 │ 觀音山石 │ 58 × 52 × 31 cm

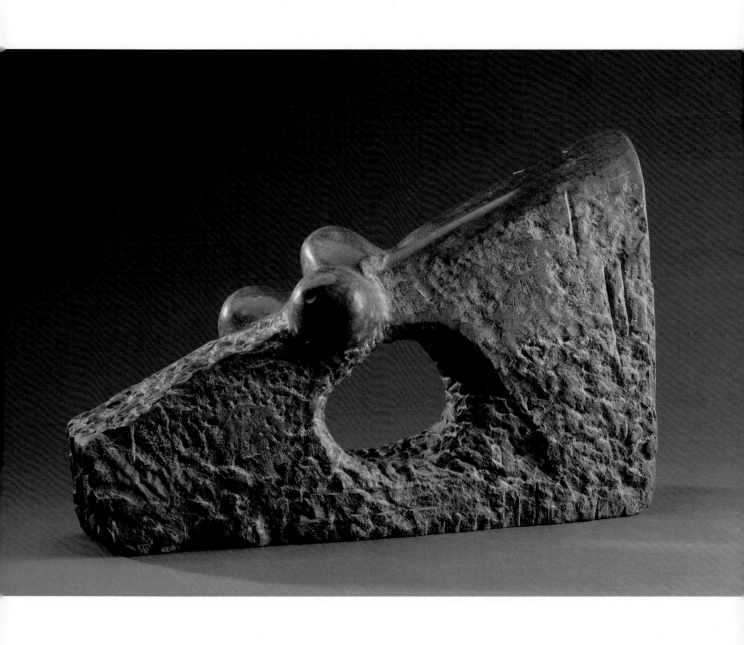

原野之屏
Barrier of Open Country

1987 ｜ 輝緑岩 ｜ 33 × 51 × 19 cm

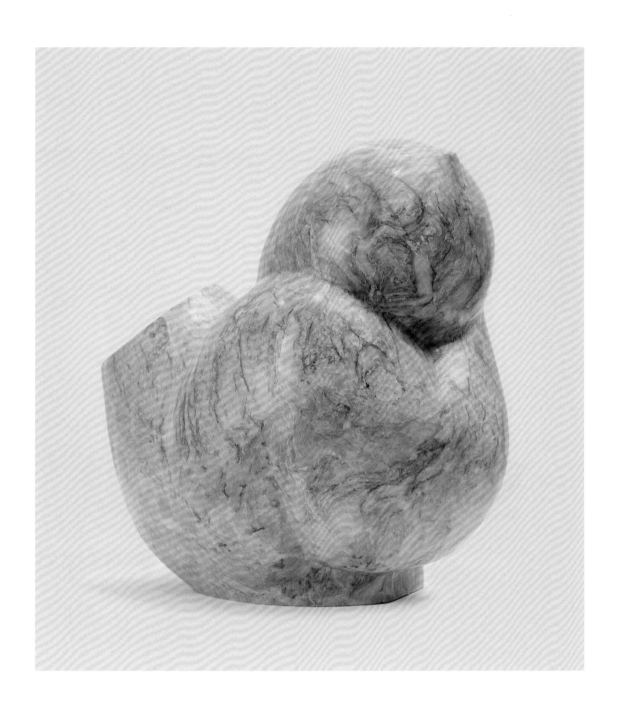

大地

Earth

1986 ｜ 奧羅拉石 ｜ 38 × 36 × 26 cm

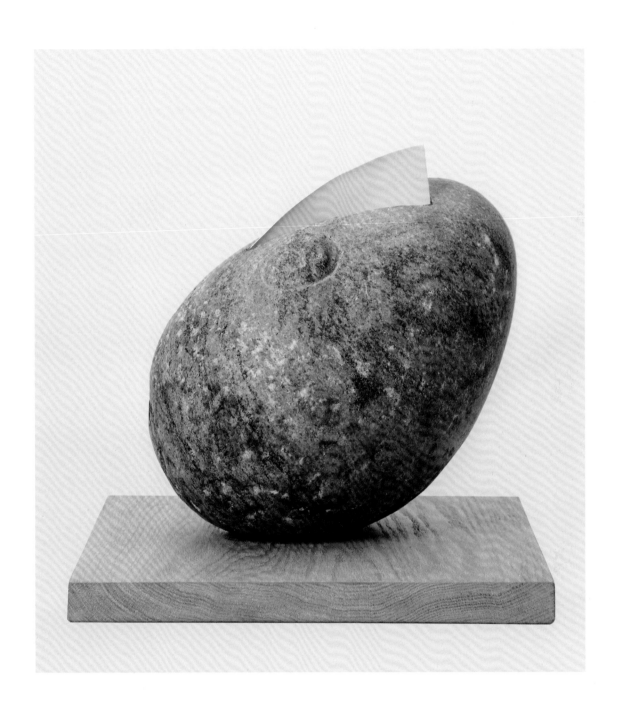

再生（二）
Resurrection

1998 ｜ 花崗石、 不鏽鋼、 紅橡木 ｜ 38 × 41 × 39 cm

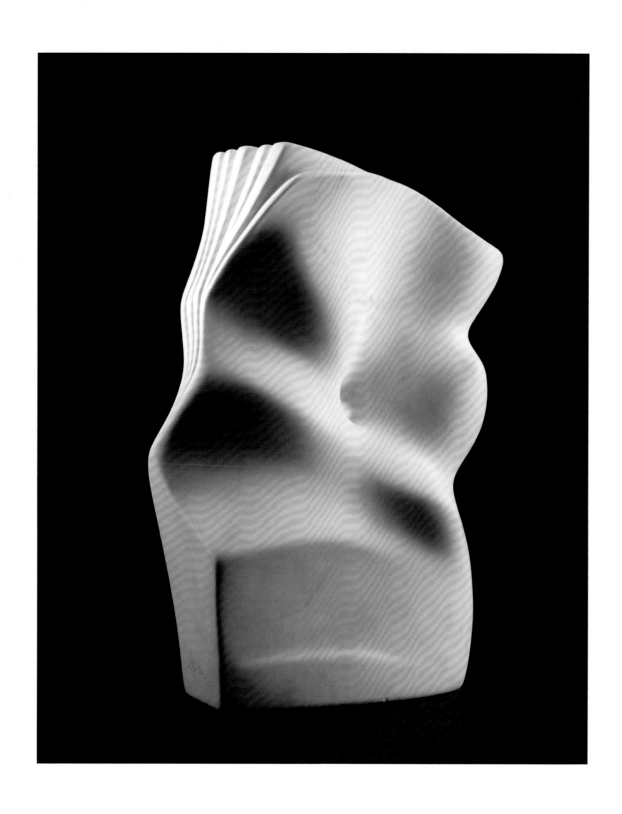

生之碑記
Monument of Life

1991 ｜ 漢白玉 ｜ 53 × 35 × 20 cm

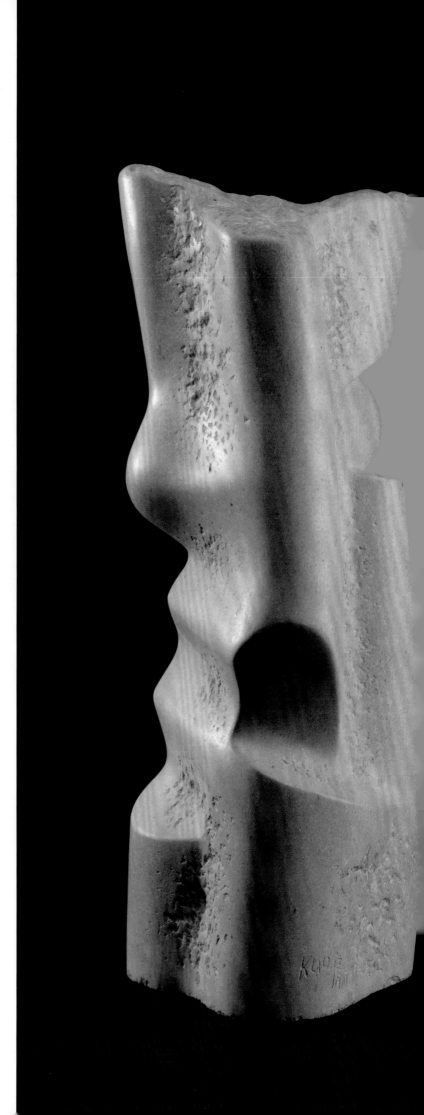

憶
Recollection

1997
帝王石
64 × 24 × 22 cm

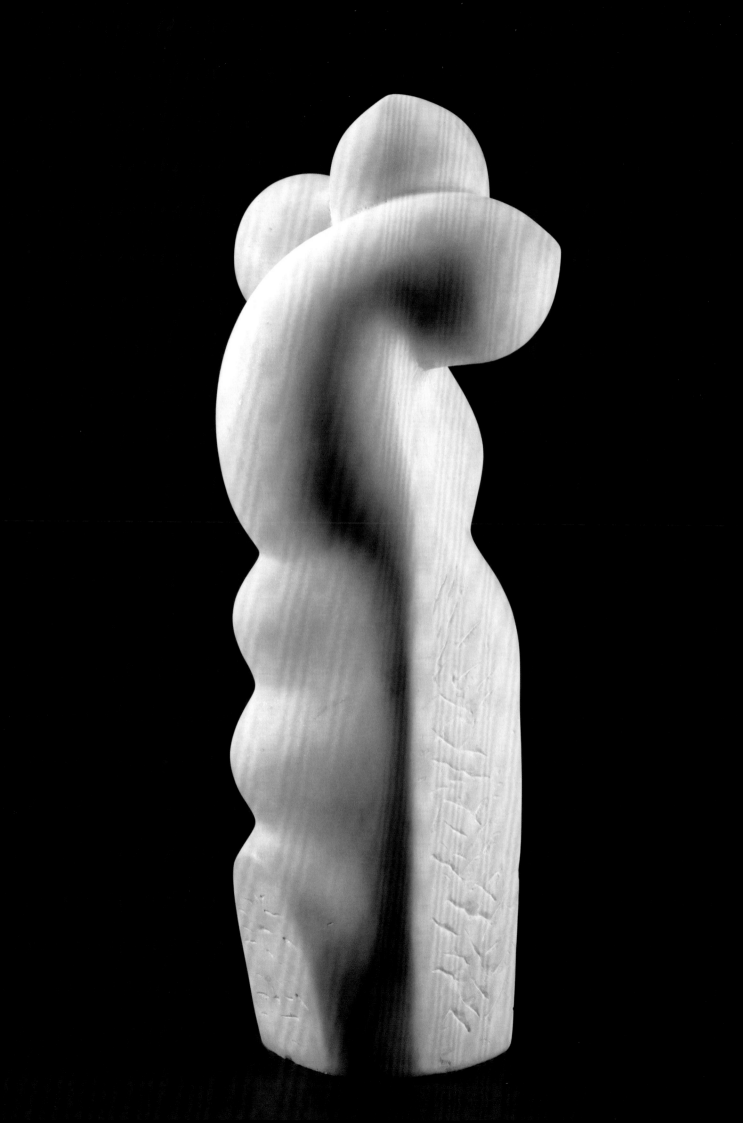

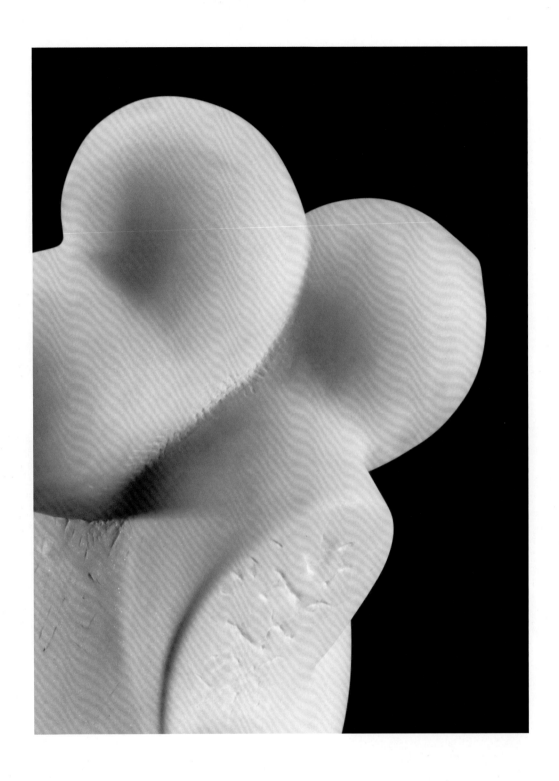

原動
Primitive Dynamic

1989 ｜ 白大理石 ｜ 78 × 34 × 25 cm

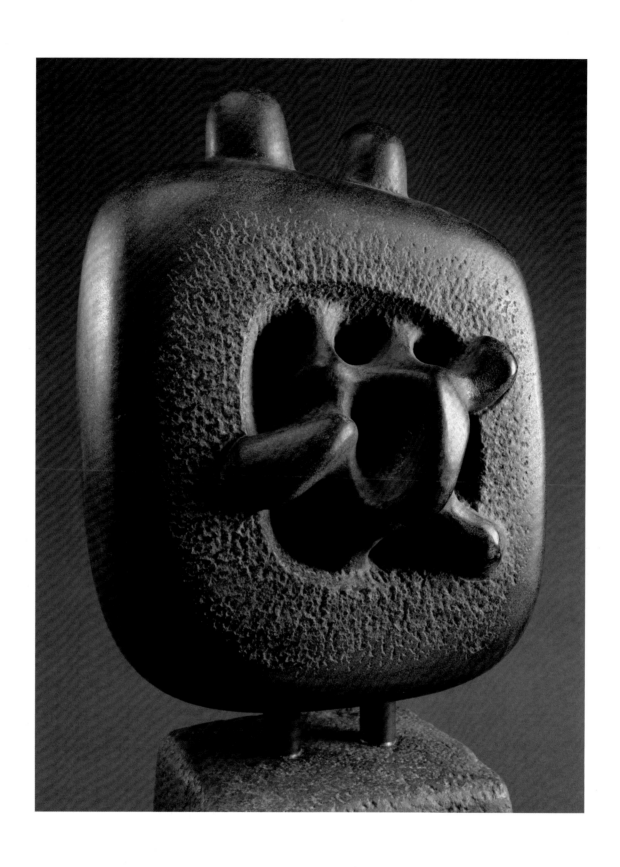

蘊

Accumulation

1987 ｜黑花崗岩 ｜ 67 × 31 × 24 cm

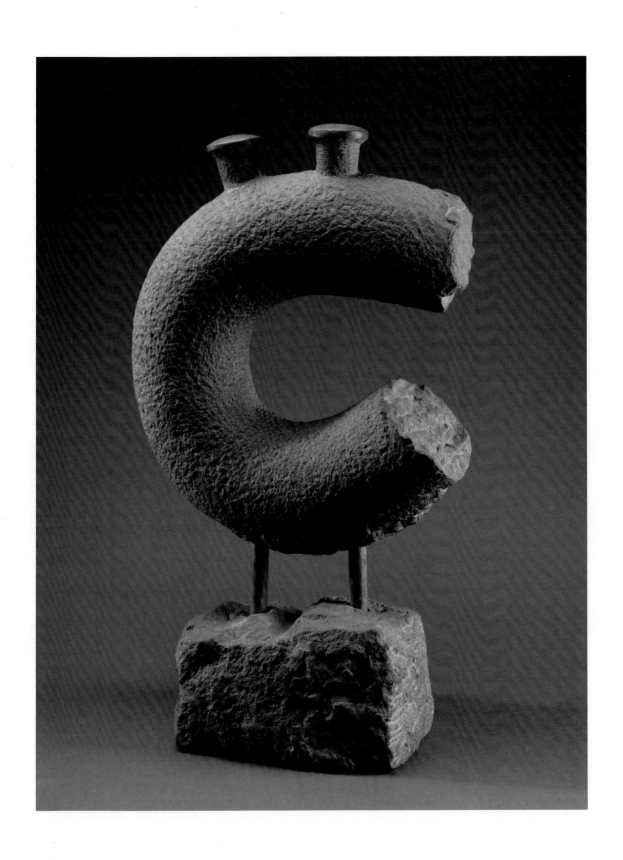

薪傳

Legacy

1980 │ 觀音石 │ 74 × 45 × 19 cm

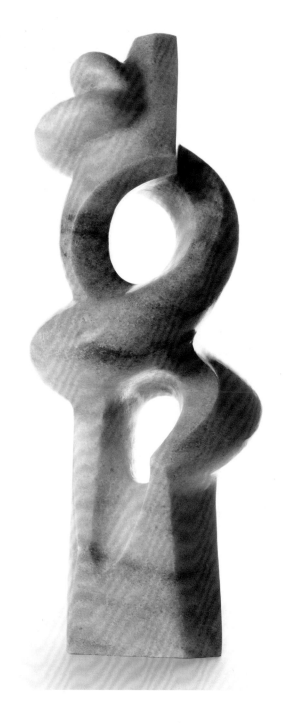

契合
Perfect Correspondence

1990
結晶石
67 × 26 × 23 cm

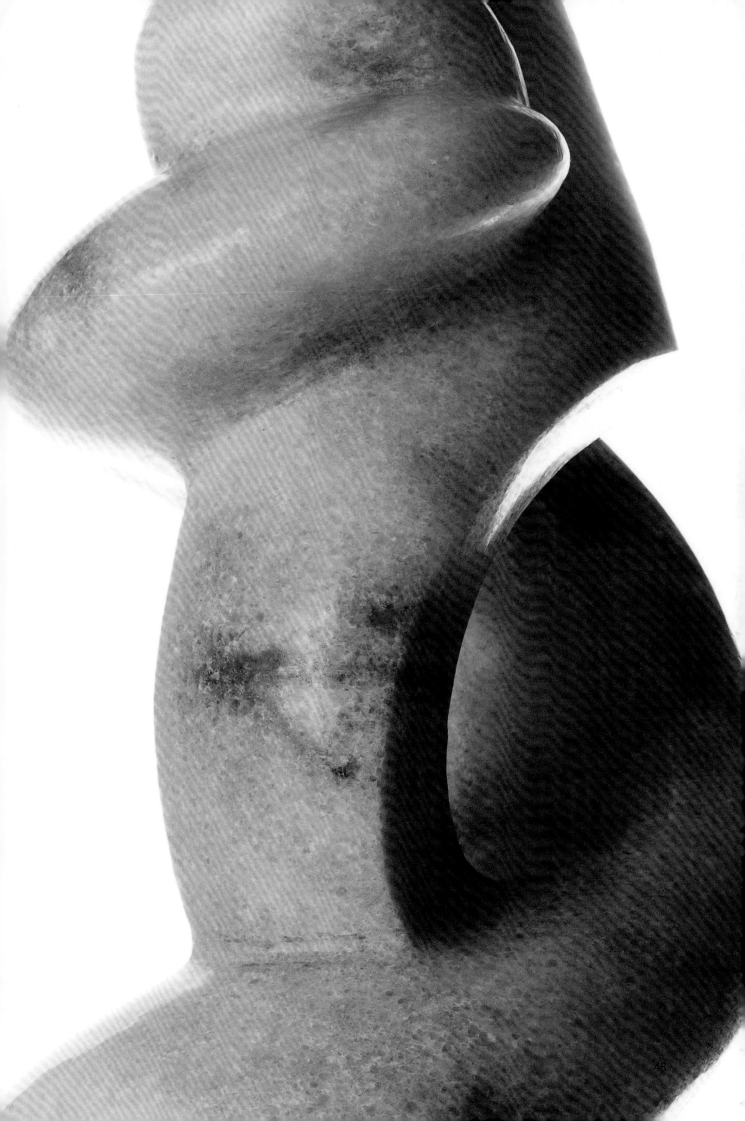

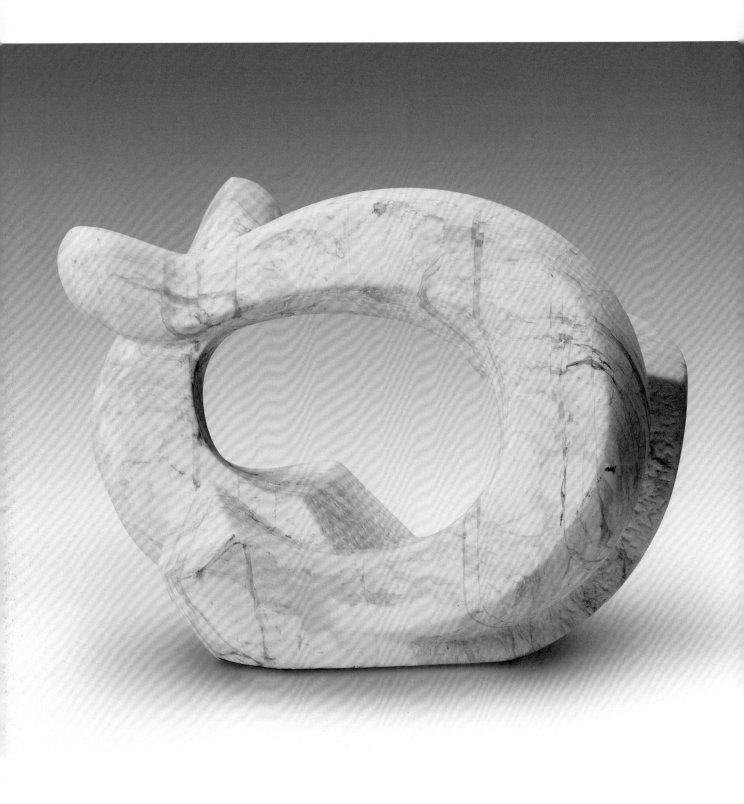

會心
Understanding

1986 ｜雲狐石 ｜ 42 × 60 × 32 cm

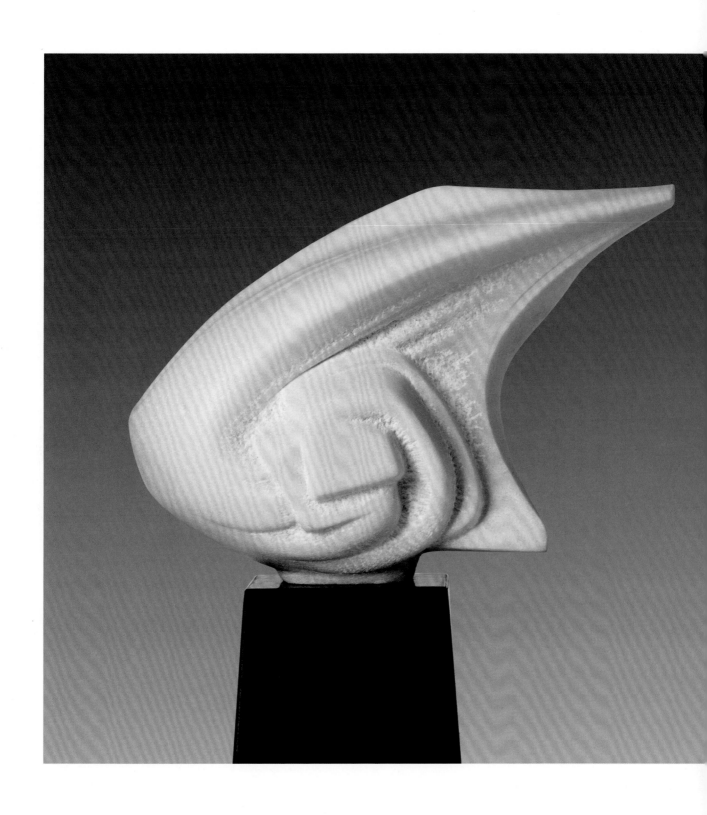

貝之謳歌

The Song of Shell

1969 ｜希臘白石、青斗石 ｜ 63 × 52 × 29 cm

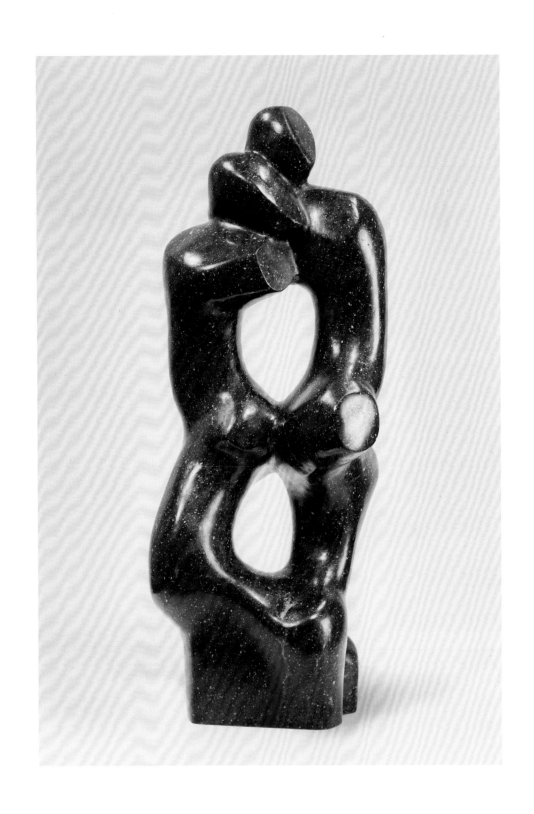

風雨如晦

Turbulent as the Night

1988 ｜ 紫花崗 ｜ 85 × 34 × 27 cm

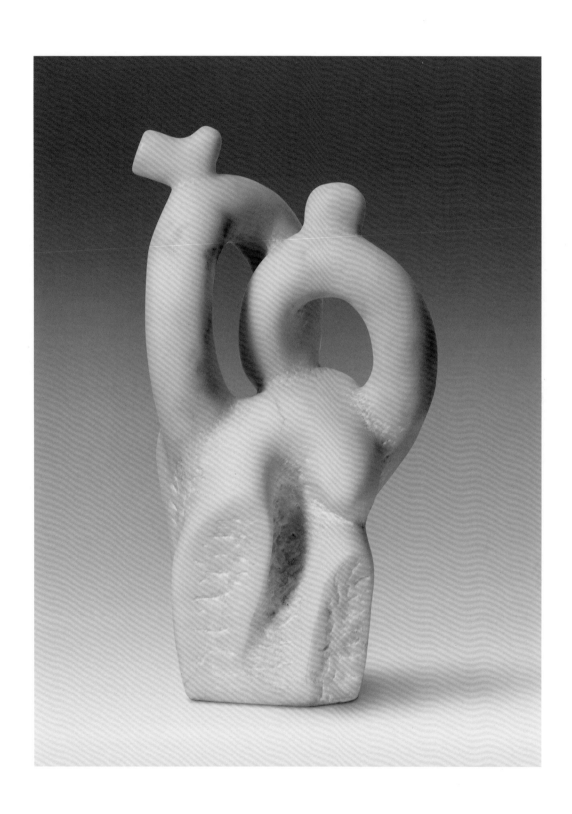

旋律
Melody

1990 ｜ 白大理石 ｜ 71 × 34 × 28 cm

青銅與鋼鐵雕塑作品

青銅雕塑作品

現代銅雕約與現代石雕同期開展，也是郭氏材料研究與造型探討的另一個重點。藝專時代的雕塑學習，起於塑造也止於塑造，不安於現狀的郭清治感悟到，塑造定型後，進而翻鑄及上色處理，成為更永固性質、讓複數化及變奏版也因之可能的銅雕作品，是很重要的工作，因而自力投入工法研發與創作實踐。他後來發展出結合天然石材與金屬媒材的概念和手法，大概就是從這個階段打下基礎的。

鋼鐵雕塑作品

展品結合了鏡面無瑕的科工媒材和感性書寫的藝術造型，展現了雕塑於塊量形體中導入輕盈感覺，以亮麗本體映照環境變化的另一種有機面貌。郭清治的現代鐵雕創作，其實稍早於石雕和銅雕的研發。1966 那年，他決定不以傳統塑像為個人創作之路後，轉向現代雕塑的第一個嘗試，就是運用鐵工廠廢材組合焊接成型的一批抽象雕塑，這些作品即曾在他所創辦的首屆「形向雕塑展」公開展示。1980 年在榮星花園舉行的現代雕塑展，他參展的作品也全數是以不鏽鋼管材製作的抽象造型雕塑。但是他也從這波創作體會出，現代雕塑若是朝向純粹抽象發展，終極就是放棄傳達、表現人的生活和情感。不論媒材技法如何演進，藝術如何自由心證，他希望自己的創作不要偏離為人而做、為人而存在、以人為主題的價值思維，這批嶄新面貌的不鏽鋼和鈦金屬雕塑，依然可以作為見證。

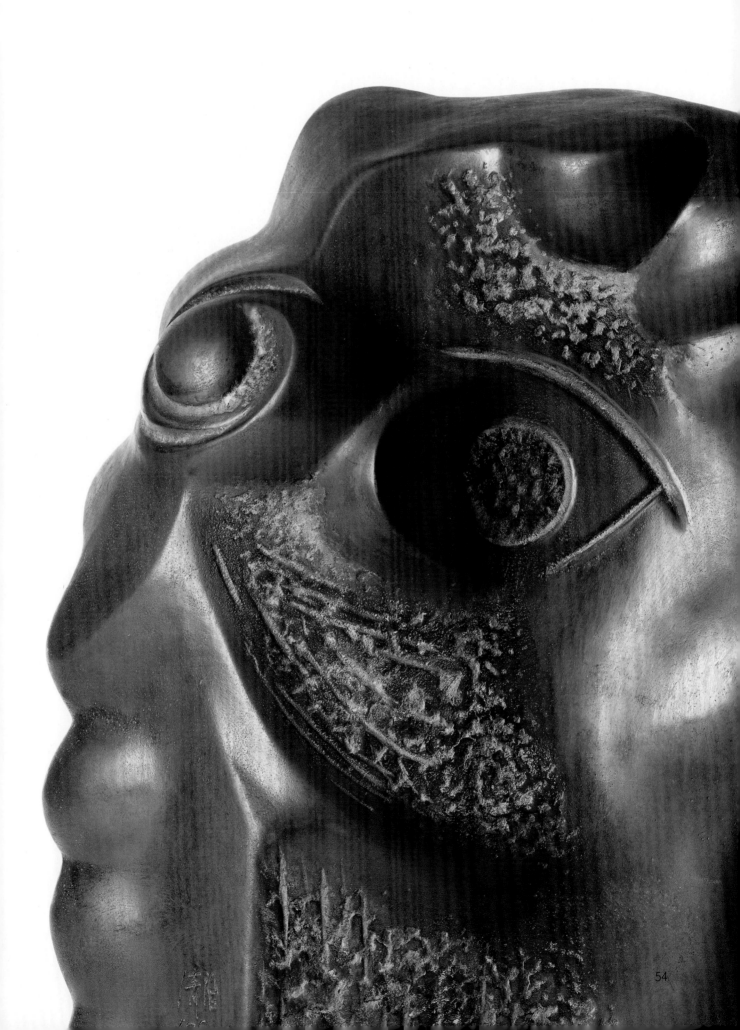

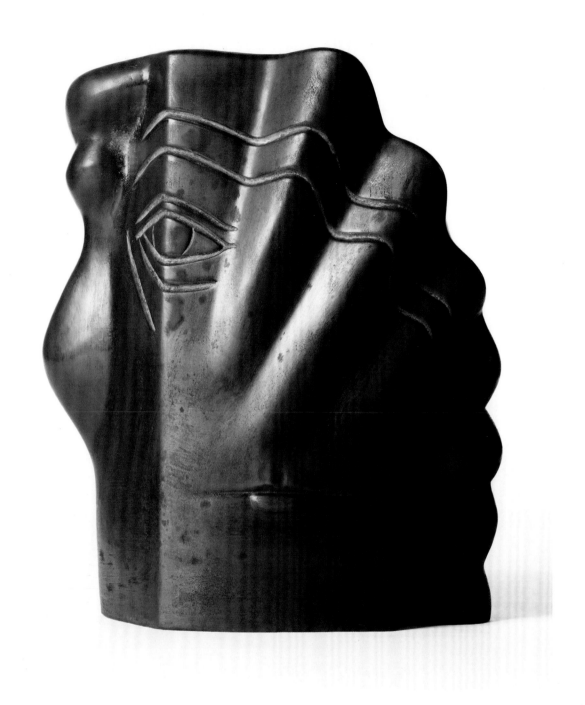

儷人行

Ballad of Fair Ladies

1996 ｜青銅｜ 38 × 31 × 19 cm

綣
Bounding

1993 ｜ 青銅 ｜ 25 × 39 × 22 cm

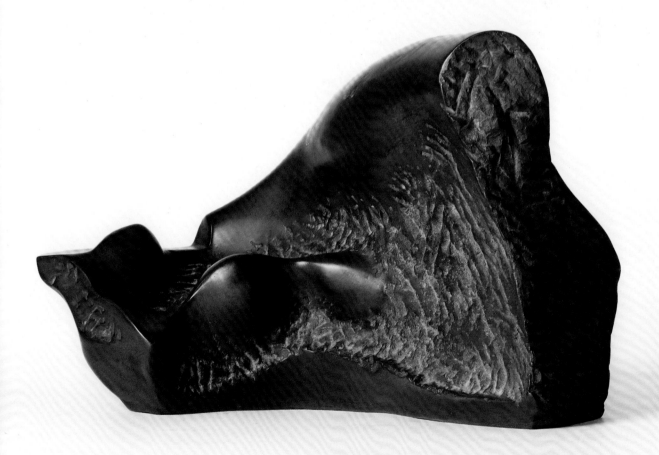

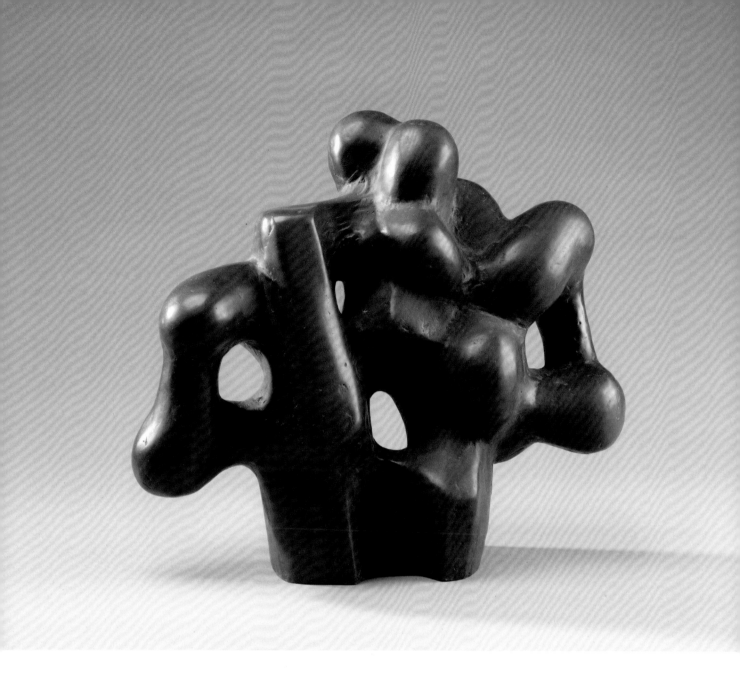

原相
Original Appearance

1989 ｜青銅｜ 31 × 35 × 16 cm

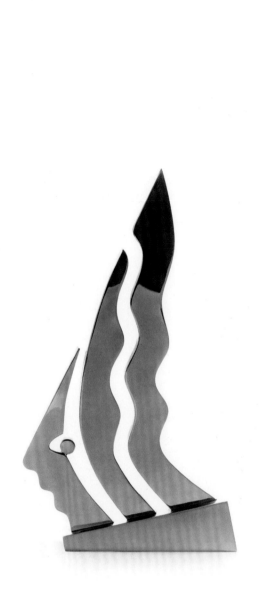

飛翔
Soaring

2003 │不銹鋼│ 41 × 24 × 8 cm

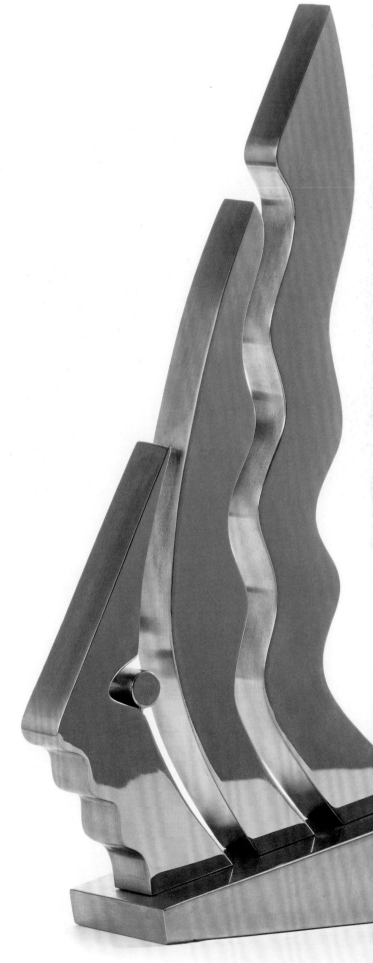

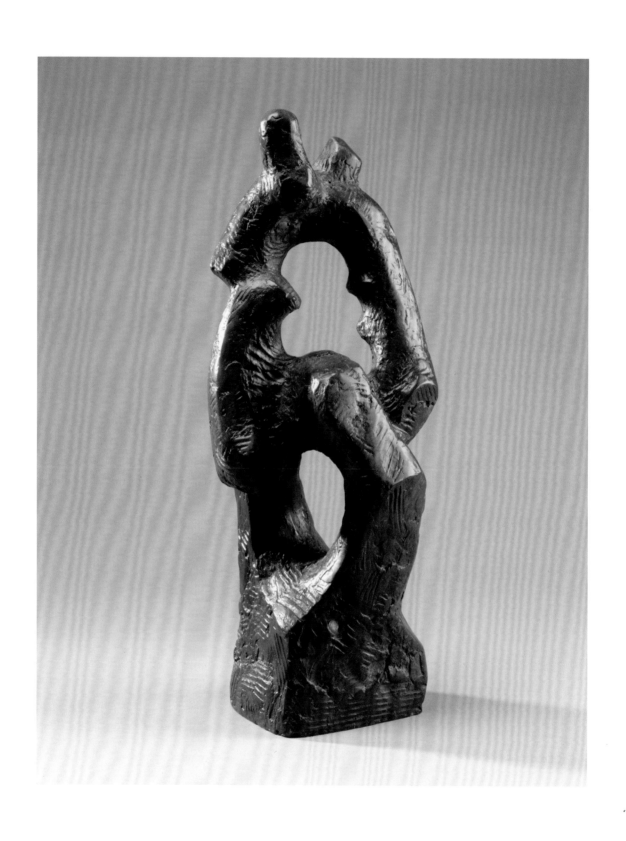

遊子吟

Song of the Wanderer

1989 ｜青銅｜ 39 × 17 × 15 cm

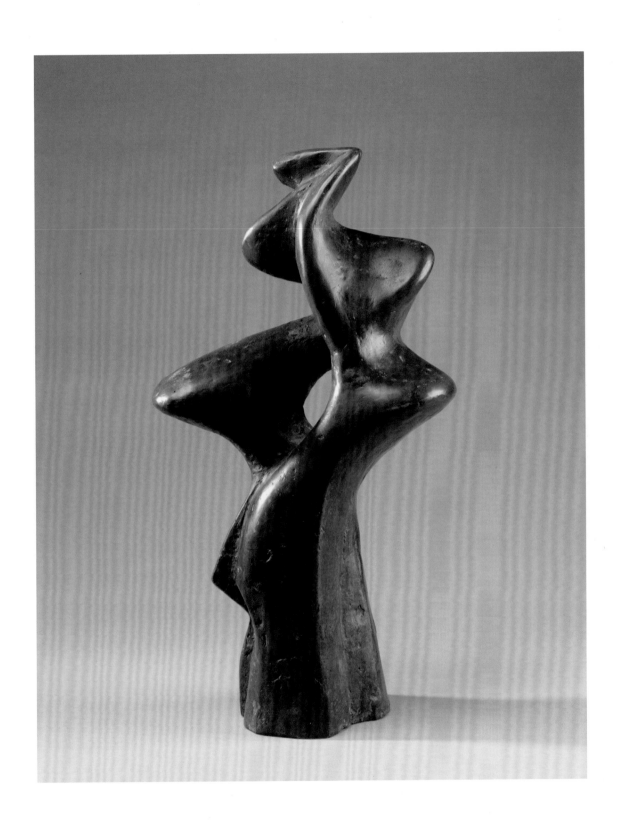

旋轉的風景
Swirling Scene

1989 ｜青銅｜ 38 × 12 × 10 cm

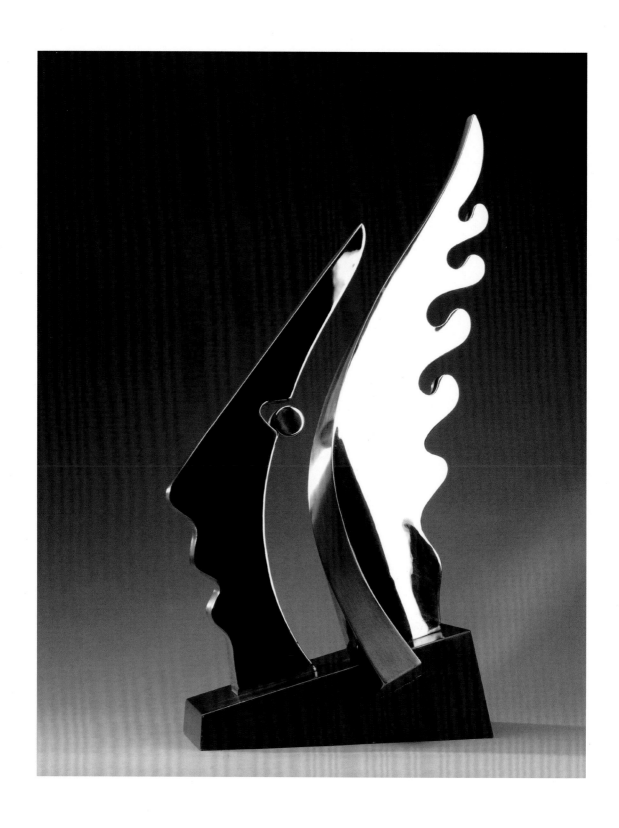

希望之翼

Wings of Hope

2003 ｜ 不銹鋼金、鈦金屬 ｜ 51 × 28 × 15 cm

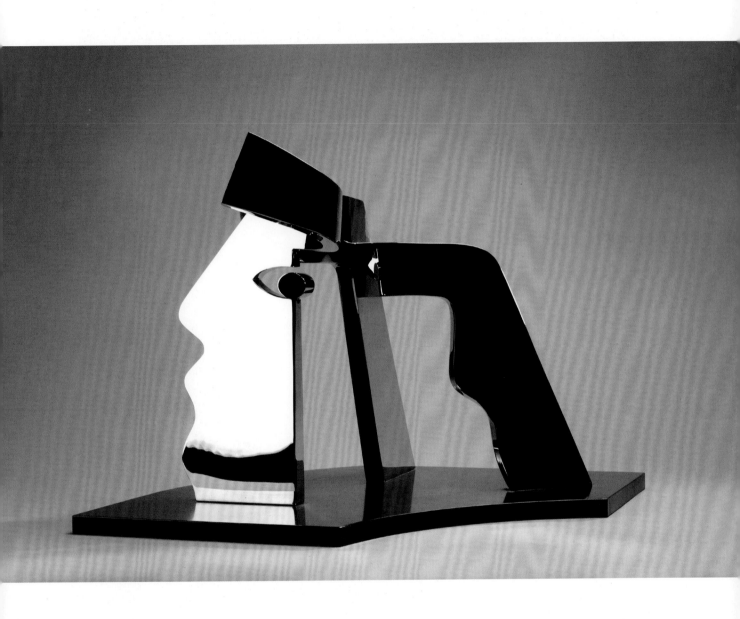

飛躍
Leap

2015 ｜ 不銹鋼 ｜ 43 × 46 × 54 cm

木雕作品

　　三件八〇年代初期圓雕作品，為抽象塊量造型和人文具象元素的合奏；另三件後期之作，結合了「有機抽象」的實體和「形塑空間」概念的透空造型，屬於郭氏媒材研究與比較的系列連作。概觀，在木材溫潤質感和不同原生質紋的自然流露中，這六件作品集體表述了郭氏對男女／家族／親子等，以人為核心之關係與情感的重視與詮釋。

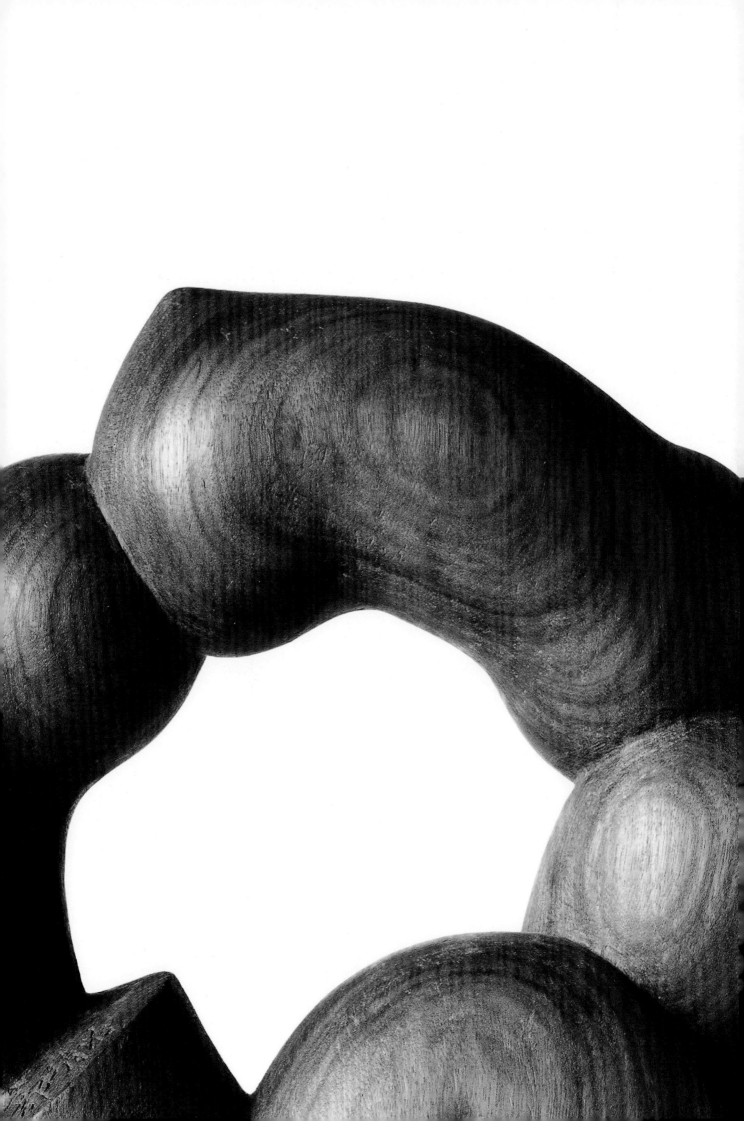

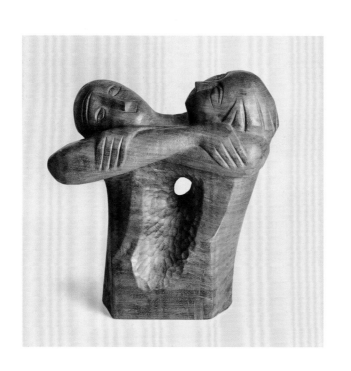

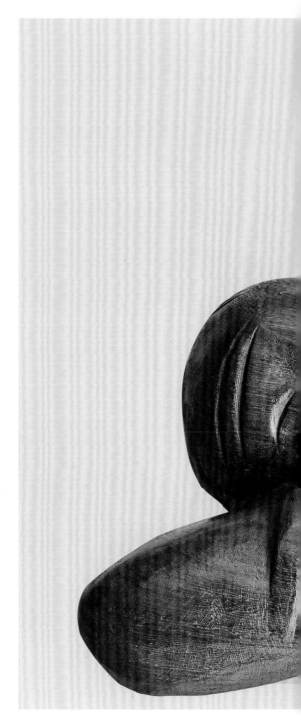

永恆
Eternity

1982 ｜ 非洲柚木 ｜ 50 × 48 × 26 cm

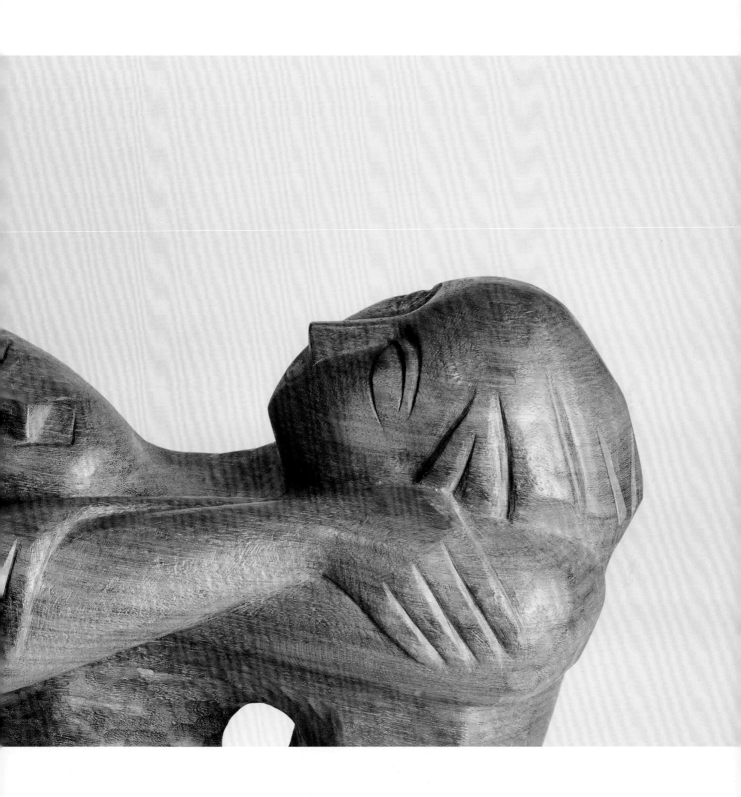

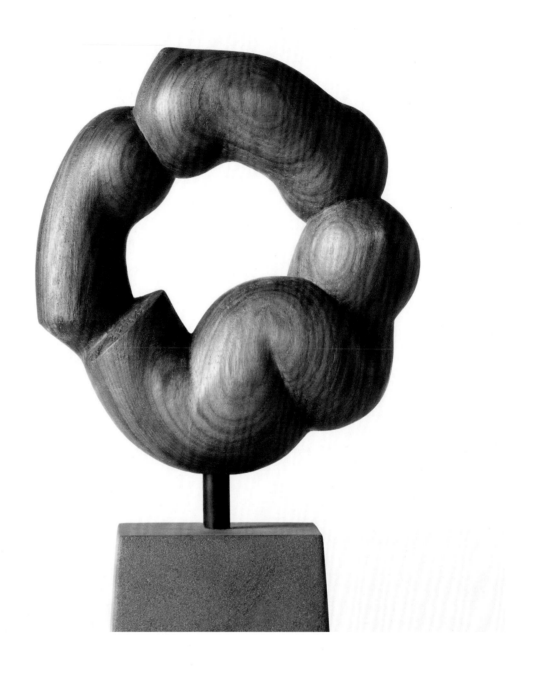

花非花

A Flower Not a Flower

1991 │ 寮國香樟 │ 43 × 26 × 15 cm

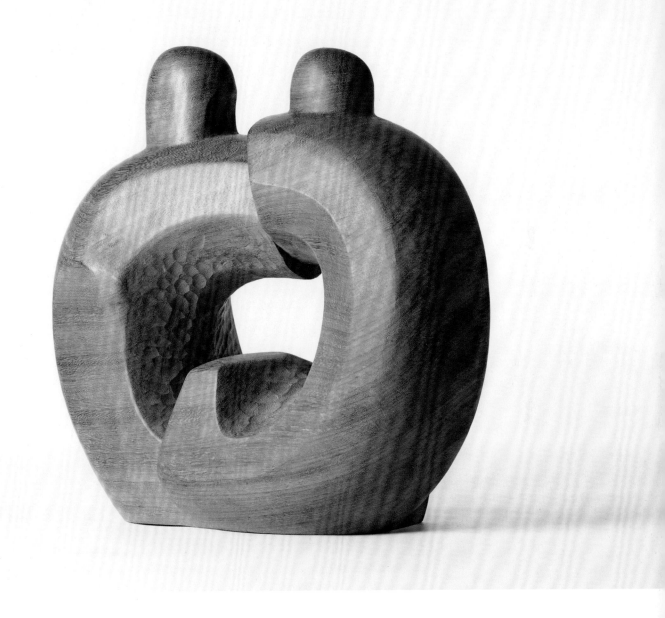

韻

Rhyme

1997 ｜ 非洲柚木 ｜ 43 × 46 × 23 cm

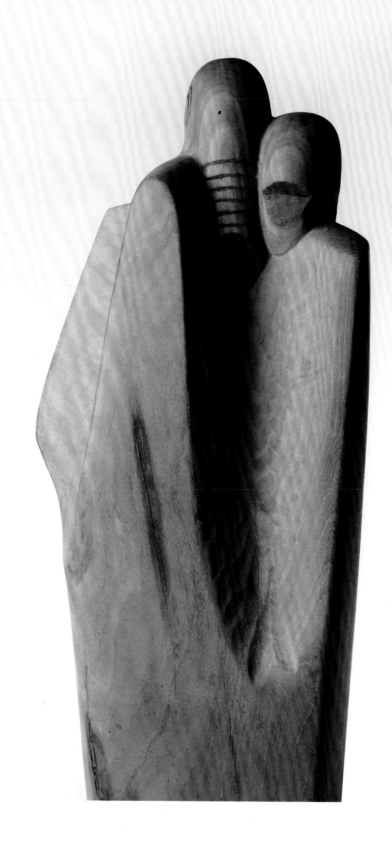

依偎

Cuddle

1987 ｜寮國香樟｜ 70 × 31 × 27 cm

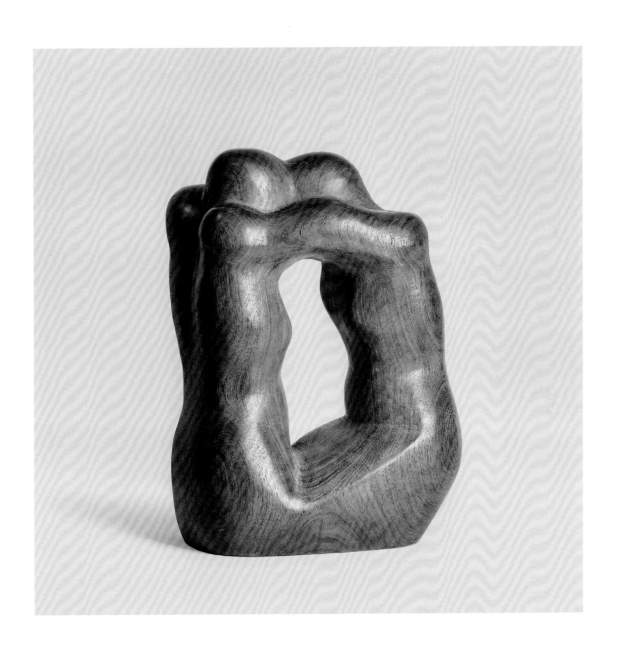

親和

Affinity

1991 ｜ 花梨木 ｜ 35 × 26 × 17 cm

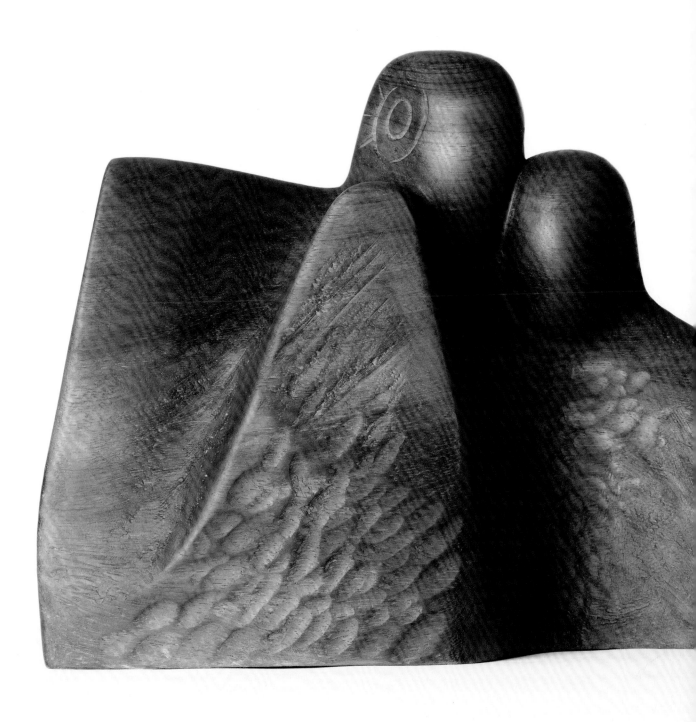

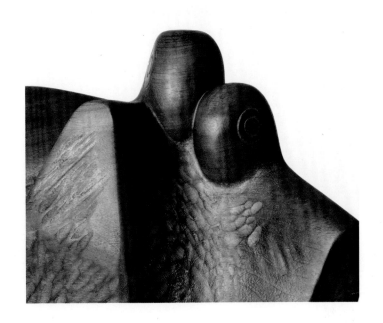

家族

Clan

1987 ｜非洲柚木 ｜ 38 × 52 × 30 cm

複合媒材作品

　　1982 年的〈上弦月〉是最早演示複合媒材應用和形塑空間思維的代表作。其餘幾件作品，除了各自呈現不同的媒材對話和組構工法，也變奏式地演繹了郭清治獨特的造型語彙，和不忘初心的人本內涵和人文關懷。本區展現的也是郭清治雕塑志業，從長期的研發心得和創作累積中蔚成另一波藝術高峰與卓然大觀的縮影再現，本區作品指向紀念碑性的宏大規模和無比魅力，在南室「世紀豐碑」的展室中，觀者勢必可以更全然的體會。

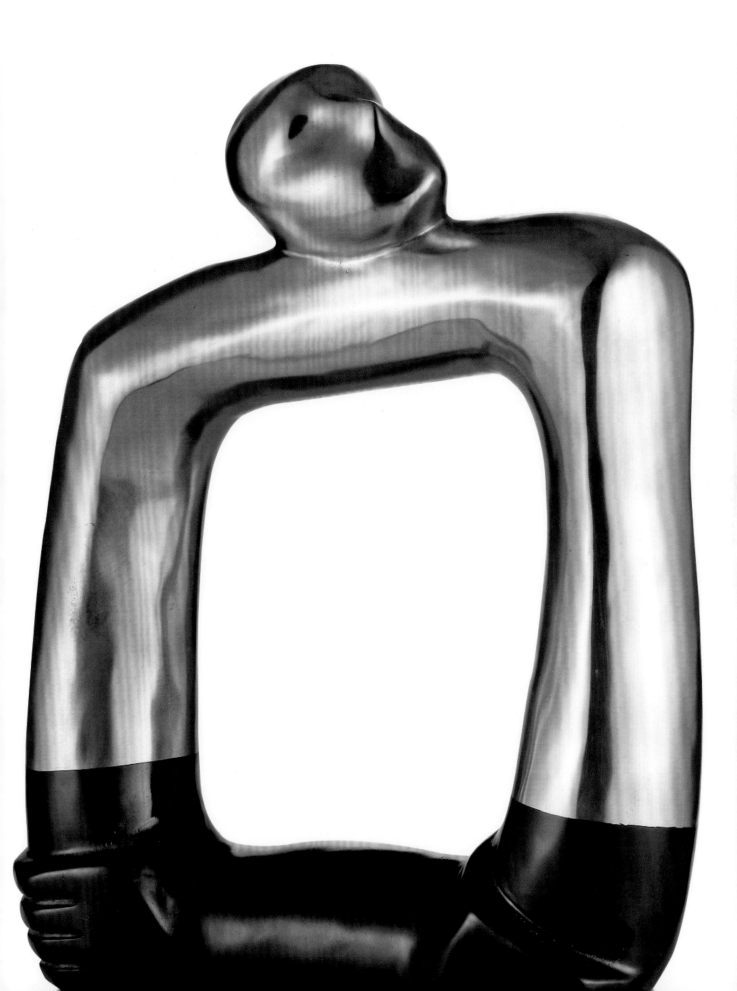

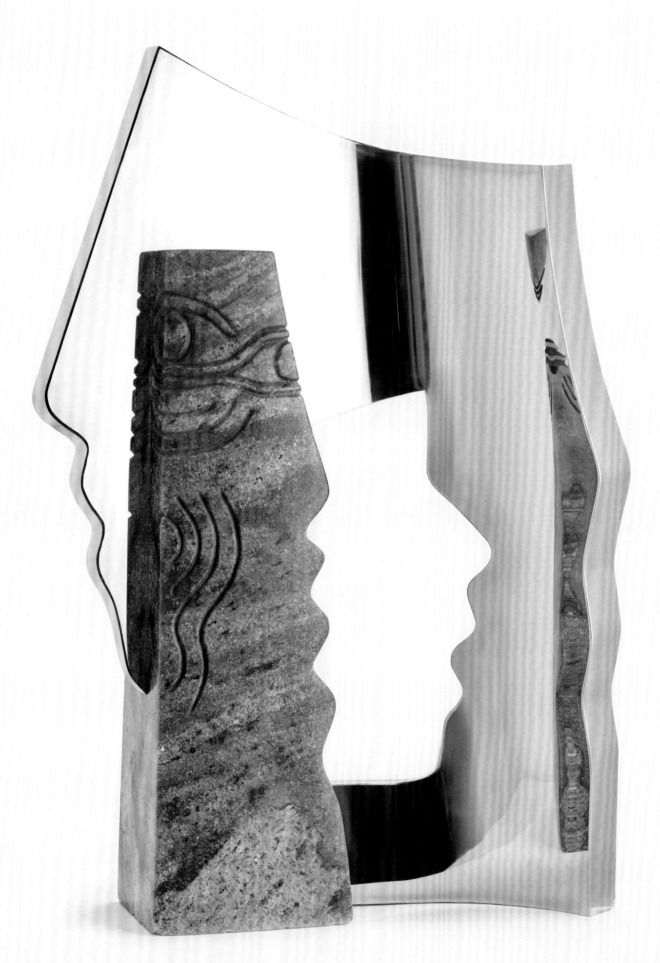

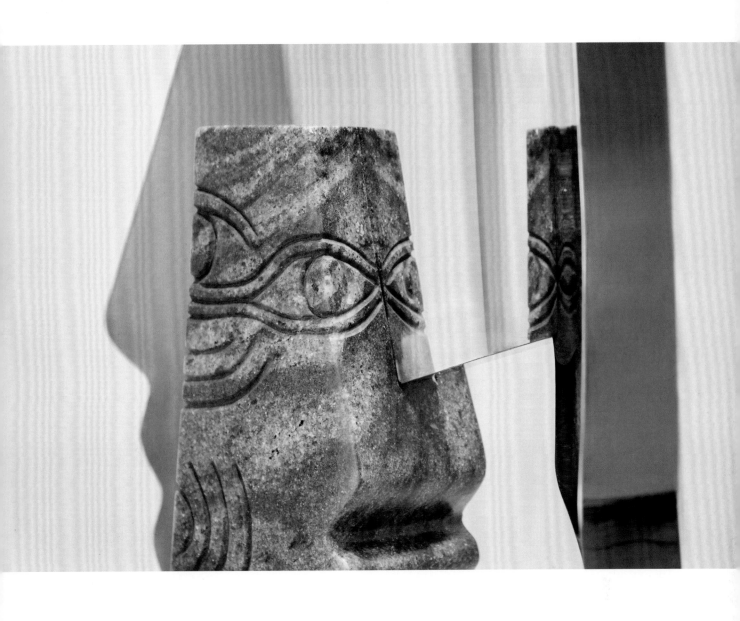

娑婆之門二
Saha's Second Gate

1994 │ 不銹鋼、花崗石 │ 82 × 58 × 30 cm

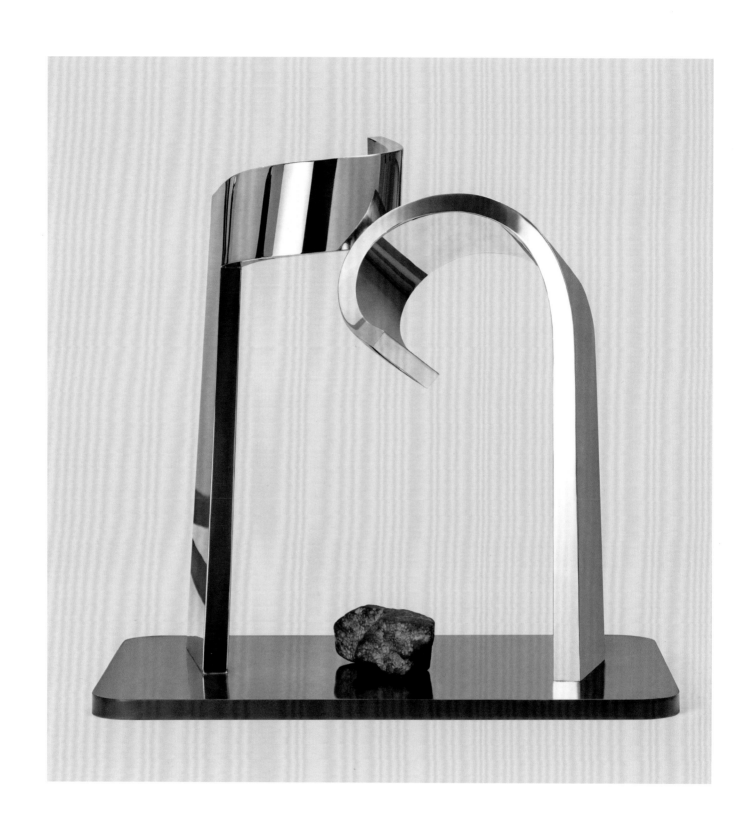

門之一

Gateway No.1

2015 ｜ 不銹鋼、石頭 ｜ 61 × 66 × 43 cm

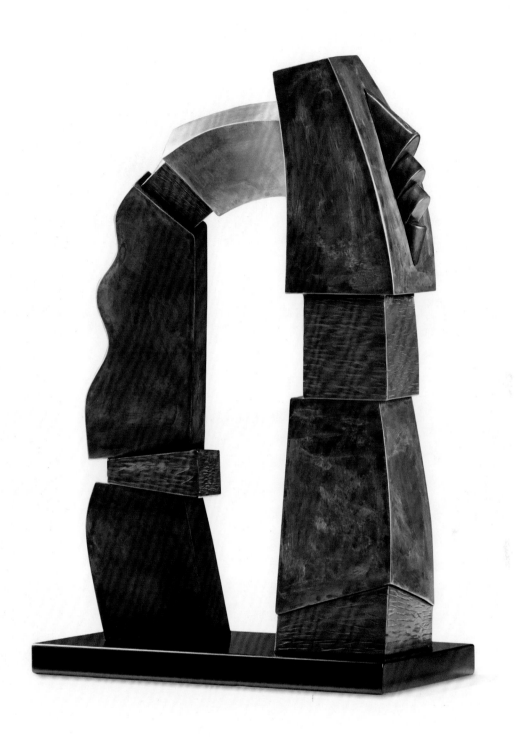

生命之門
The Gate of Life

2005 │ 紅銅、青銅、鈦合金 │ 56 × 20 × 41 cm

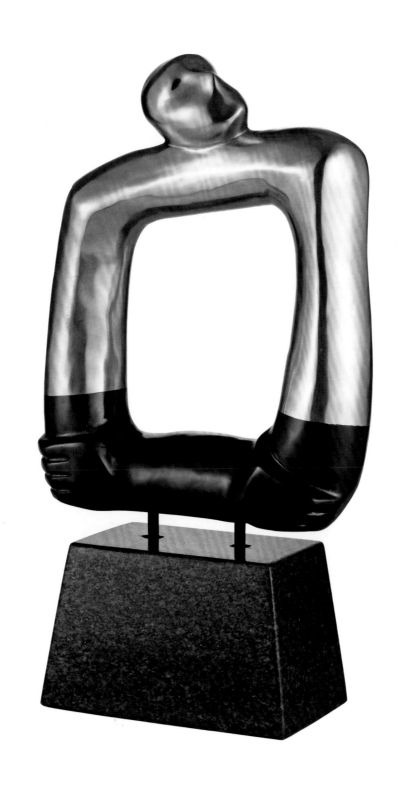

上弦月
New Moon

1982 ｜青銅｜ 55 × 30 × 15 cm

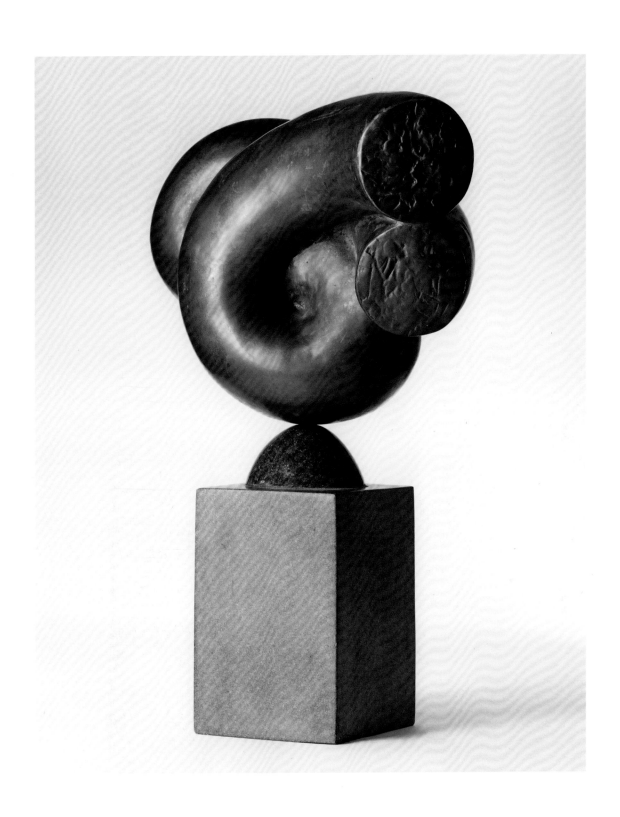

結
Knot

1990 │ 青銅、青斗石、花崗岩 │ 73 × 50 × 24 cm

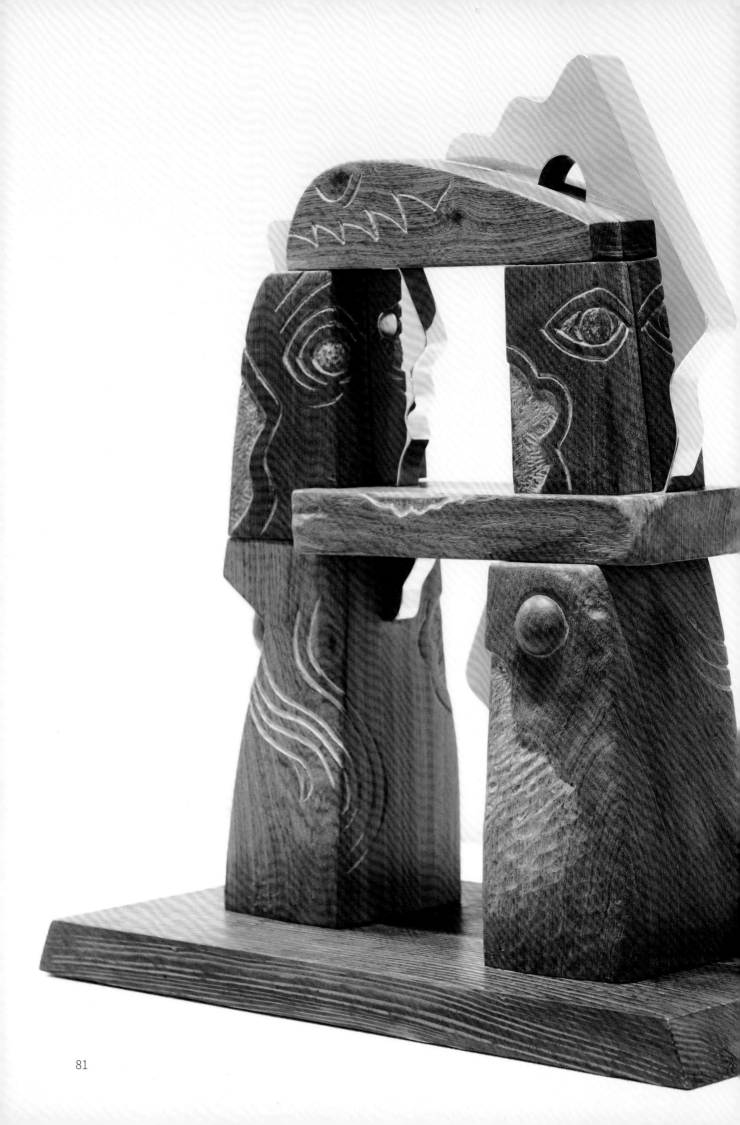

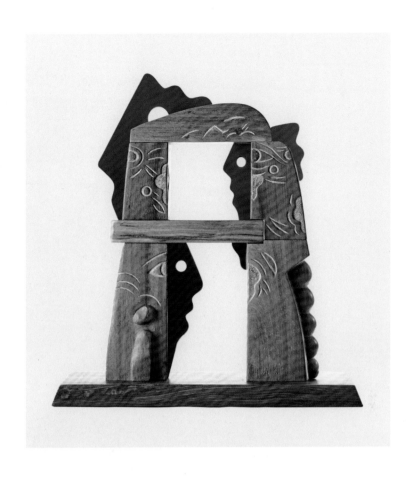

健康之道
The Health Way

2005 ｜ 花梨木、不銹鋼 ｜ 72 × 68 × 34 cm

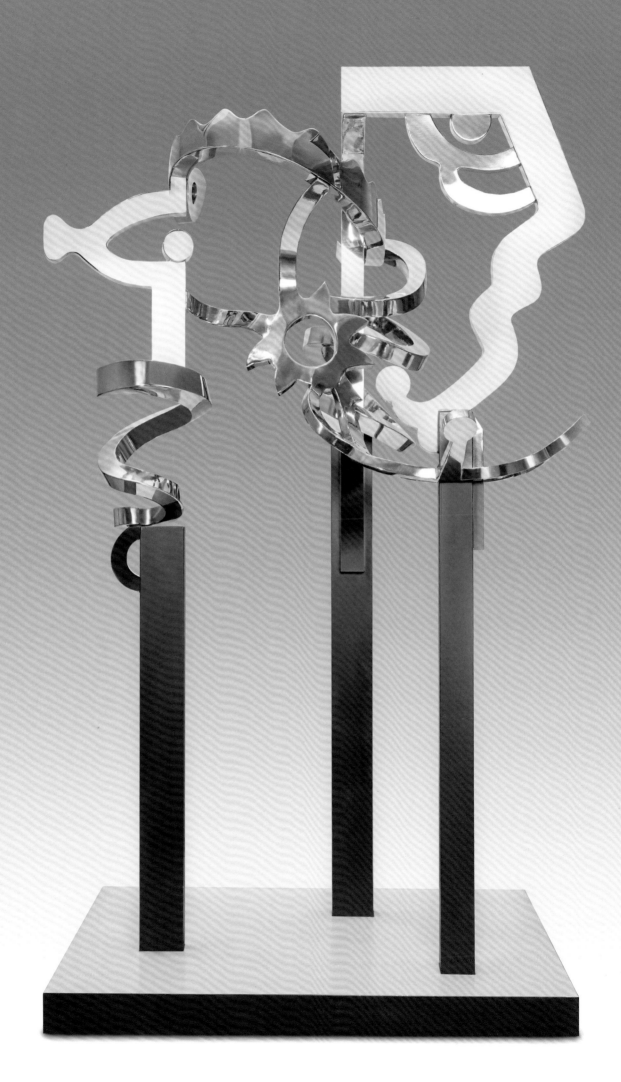

艋舺的天空
Sky over Monga

2019
不銹鋼
146 × 87 × 85 cm

跨世紀的藝術豐碑

　　本室展出郭清治的大型創作，包括六件實體雕塑，一件地面裝置，三組浮雕原作，及二十件結合原創模型和數位輸出，以再現郭清治歷年於臺灣各地創置大型戶外雕塑的樣貌和場景。這些作品娓娓鋪陳了 1980 年代以來，郭清治的雕塑藝術，從個人工作室和藝術展廳，邁步走向社會空間與公共場域的不同實例和多樣成果。他們匯聚出了郭清治藝術生涯中長達二十餘年的另一創作高峰和藝術光譜，也隱約呼應了臺灣政治解嚴、經濟起飛後的社會榮景，文化建設的時代氛圍。

　　90 年代初，郭清治運用複合媒材開拓雕塑新風貌、新視界和新感覺的心思和熱忱，因遇合了必要的空間場域和社會資源，而得以大力開展和發揮，雖然

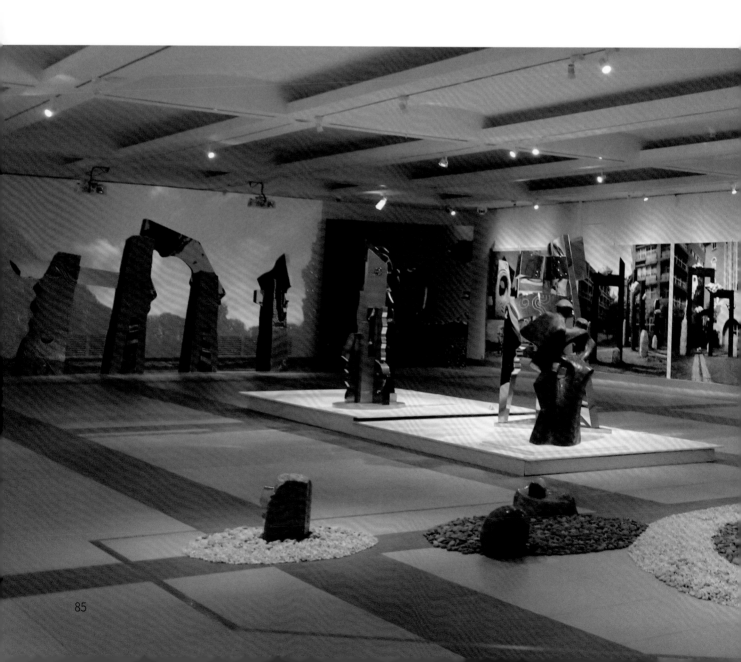

花開處處，但他每每不計成本投入，力求超越一般製作，期許自己的作品能展現紀念碑式的崇高美感與動人力量。這些作品座落於國內不同地點，不僅優化了環境空間的氣場氛圍，被標記爲設置場域中的視覺新地標，也昇華爲凝聚精神認同的時代與社會碑記。特值一提的是，1997年他爲大甲鐵砧山雕塑廣場創製的「太陽之門」，旋被1999年歐洲出版的當代藝術典籍《世界鐵雕回顧文獻》（Forjar El Espacio: La Escultura Forjada En El Siglo XX）列入世界傑作之林，對國人和世界而言，「太陽之門」發出的儼然是一道穿越千禧時空的臺灣藝術之光。

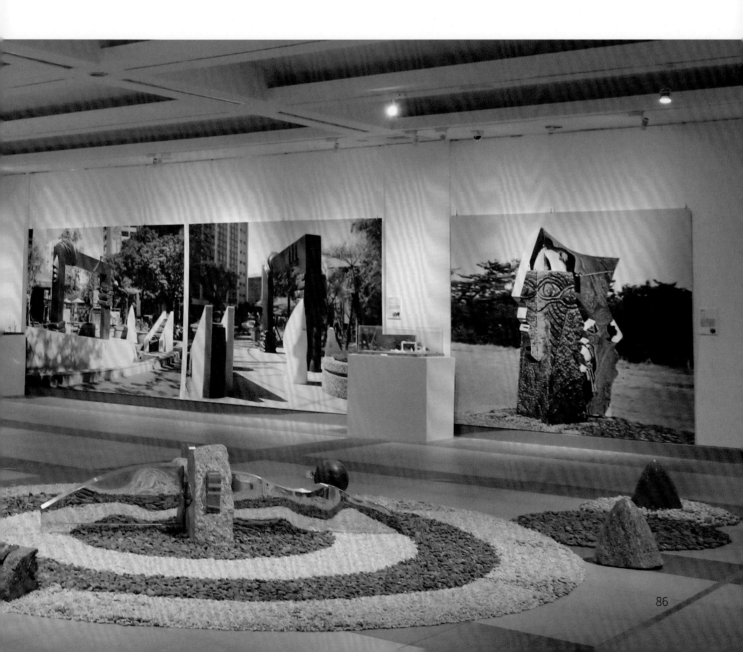

郭清治全臺大型雕塑作品分佈圖

北部

〈產業文化〉	1968	台塑大樓
〈貝之謳歌〉	1969	美商花旗銀行
〈陳故副總統大銅像〉	1970	臺北泰山
〈展翅高飛〉	1972	世華銀行
〈四大發明〉	1985	國科會科技大樓
〈族群〉	1987	國立臺灣藝術大學
〈親和〉	1989	臺北市立美術館
〈運行〉	1991	華航航訓所
〈大地〉、〈聚結〉	1991	臺北市立美術館
〈艋舺紀念碑〉	1992	中央研究院
〈吾土吾民〉	1994	順益臺灣原住民博物館
〈慧眼〉	1995	中央銀行
〈智慧之窗〉	1996	國立三重高級中學前庭
〈如歸〉	1999	臺北世界貿易中心二館入口
〈韻律〉	2000	臺北市市民大道安全島
〈青天之翼〉	2002	臺北市警局泉州所
〈悠遊〉	2002	臺北市青年公園高爾夫球場
〈訊息的殿堂〉	2004	中華電信行動通信大樓
〈生命的樂章〉	2004	中央研究院基因體大樓
〈健康之道〉	2005	國立臺灣大學公共衛生大樓
〈百年樹人〉	2006	臺北城市科技大學
〈智慧之門〉	2008	國立臺灣藝術大學
〈榮耀的天空〉	2010	臺北市立建國中學
〈飛躍的世代〉	2011	國立臺灣科技大學

中部

〈慈孝勤儉〉	1991	大甲火車站
〈新視界〉	1993	順天國中校園
〈生命之碑〉	1993	國立臺灣美術館
〈璧〉、〈娑婆之門之二〉	1995	前臺中縣政府前庭
〈律〉	1996	臺中縣議會前庭
〈太陽之門〉、〈儺人行〉	1997	臺中大甲鐵砧山雕塑公園
〈上弦月〉	1999	臺中大甲鐵砧山雕塑公園
〈躍昇〉	1999	臺中新市府廣場敬業大樓
〈世紀黎明〉	2000	大安海岸
〈希望之翼〉	2003	臺中縣立文昌國小
〈自由之風〉	2003	臺中大甲鐵砧山雕塑公園
〈牧歌〉	2004	國立大甲高中校園
〈陽光大地〉	2006	國立臺中特殊教育學校
〈扶持〉	2007	臺中縣大雅國小校園

南部

〈茁壯〉	1994	高雄旗山運動公園
〈蘊〉	1998	高雄市立美術館
〈南瀛大地〉	1998	臺南縣文化中心
〈夢之塔〉	1999	國立成功大學辦公大樓中庭
〈歡樂人間〉	2001	高雄市政府環境保護局南區資源回收廠

東部

| 〈海山盟〉 | 1998 | 觀光局花東風景區管理處 |
| 〈昇〉 | 1999 | 南埔公園 |

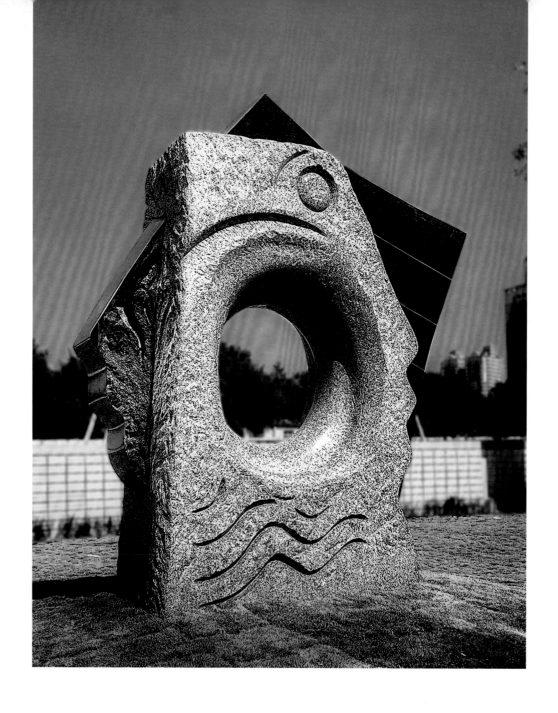

璧
Graceful

1995 │花崗石、不鏽鋼

📍 前臺中縣政府前庭

〈璧〉這件天然巨石和不鏽鋼共構的複合媒材雕塑，首先召喚了新石器時代，人類選用扁形美石，在中間鑽出圓形孔洞，邊緣做出某種造型，表面施以紋飾，然後以之祭頌天地的古老傳統。素樸的石雕上方，嵌入晶瑩光亮的不鏽鋼造型體，兩者外緣，各以一個簡約的側面人臉，互爲對照和對比，不鏽鋼的鏡面照映著永恆默默的石頭紋理和光影瞬間變動的四周環境，動靜、陰陽、虛實等二元對照與合奏，提供給觀者一種「異次元」美感經驗。

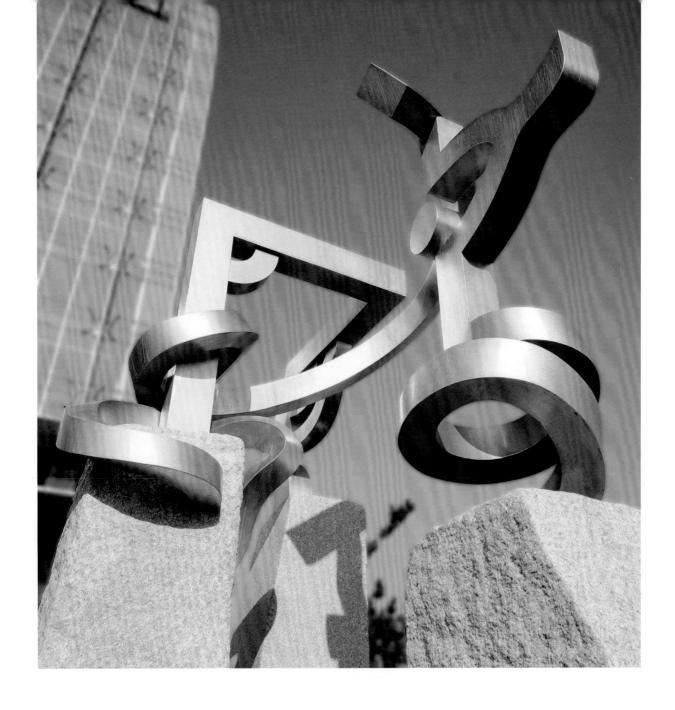

躍昇
Rise

1999 | 不鏽鋼

📍 臺中新市府廣場敬業大樓

　　此作以科工冷硬的不鏽鋼材料，打造悠遊寫意的抽象有機造型，在抽象造型中融入了書法式的抒情線條，結合流線型、律動感和結構性的語彙於作品之中。作品上段造型的有機性格、生長意象、韻律表現、空間穿透，加上作品表面光影元素的變化，使作品在乍看簡約中呈現了其實很豐富的視覺樣態。本作聳立在背景的玻璃帷幕大樓之前，象徵了現代文明不斷向上提升進化的本質，作品下半部結合原生性濃厚的花崗石雕刻，也象徵了向上提升必先立足穩固的另一意涵。

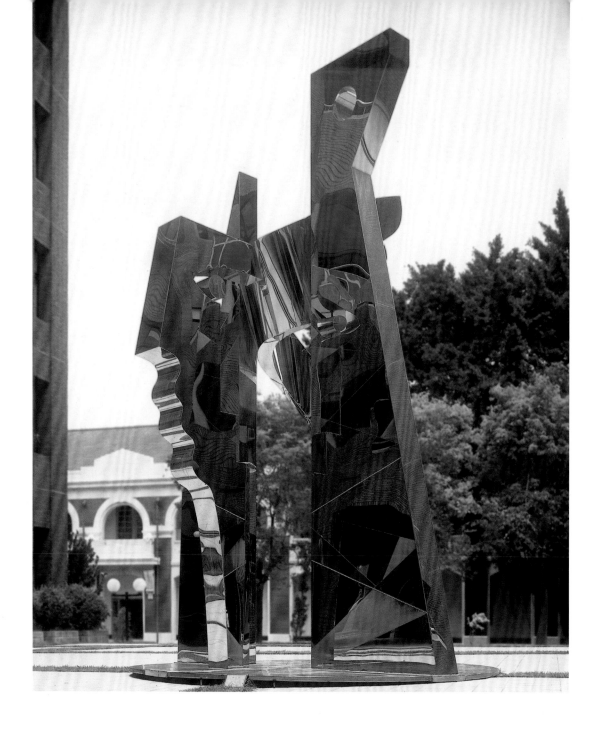

夢之塔
Dream Tower

1999 ｜ 不鏽鋼 ｜ 420 × 420 × 530 cm

📍 國立成功大學辦公大樓中庭

　　以人形符號為基本架構，規模如東方牌坊或歐洲巨石造型，是一種紀念碑式的表現手法。作品造型以堅毅的側臉線條揭出人本精神，垂直線條和波浪曲紋交替，構成形體向上延伸的律動感；除了塊量的實體與穿透的空間相互襯托，也利用鏡面與周遭景物的掩映變化，營造虛實交錯的視覺幻象，同時加深作品的感染力。

　　大學教育宗旨在研究高深的知識與技能，培養健全的人格，拓展生命的新視野，也是「築夢」的起點，作品因而命名為〈夢之塔〉。

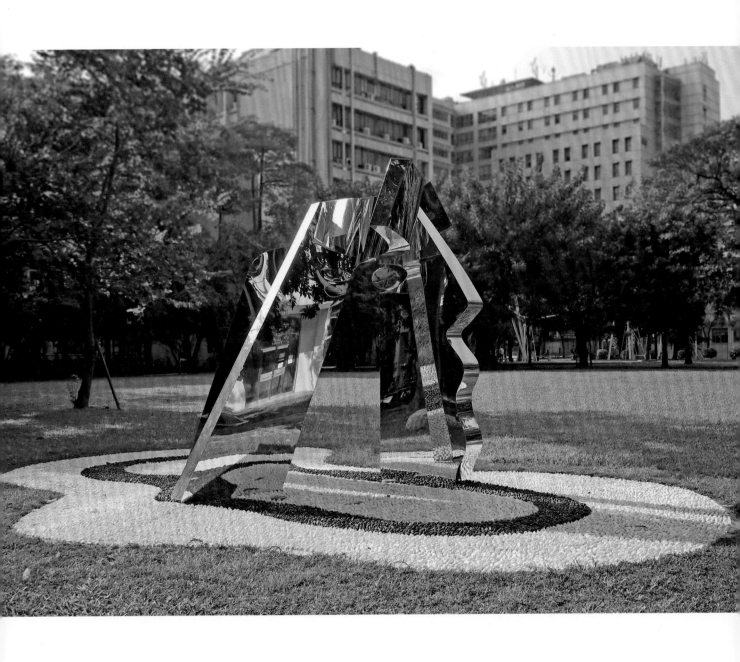

飛躍的世代
The Generation of Progress

2011 | 不鏽鋼、自然石 | 315 × 600 × 42 cm

📍 國立臺灣科技大學

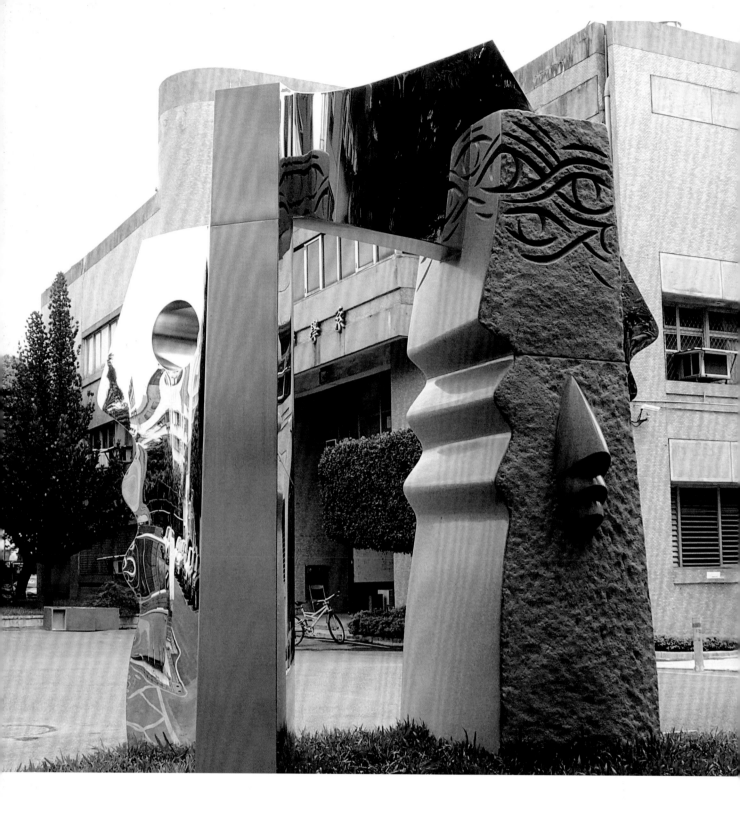

智慧之門

Gate of Wisdom

2008 ｜花崗石、不鏽鋼｜ 340 × 255 × 165 cm

📍 國立臺灣藝術大學

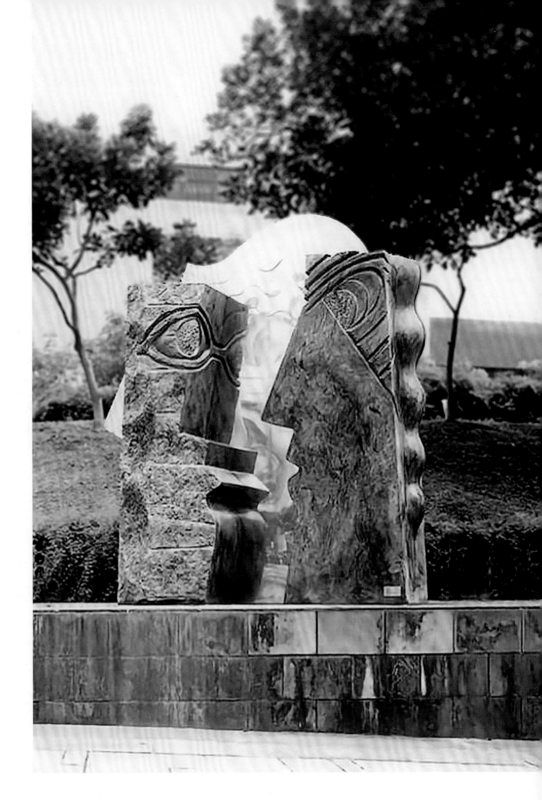

生命之碑
Monument of Life
1993
花崗石、不鏽鋼
317 × 270 × 118 cm
📍 國立臺灣美術館

　　〈生命之碑〉作品整體造型是一個頭像，卻也是一面鏡子，「頭像鏡碑」代表著人、人群、人性、生活與生命的現象等，所連結而成的人類生命歷史縮影。用人的側臉線紋追疊成為整體作品造型的基調，在兩塊紅色花崗石之間以鏡面不鏽鋼銜接，並配合雕刻在花崗石上的眼眉紋路，以及凸出於石柱體兩側的鼻、嘴、髮梢，以此構成完整的頭像圖騰。作品本身就是人生百相的一座紀念碑記，擺放在道路邊上，映照著熙來攘往的人們，攝取著人生百態的形形色色，也似看盡了生命故事的種種樣貌，經過的人們是有感抑或無感？人的尊嚴、價值何其重要，匆匆過往的人生旅途可曾留下痕跡？剎那人生或永恆生命的辯證，也許是這件作品所蓄涵的意義。

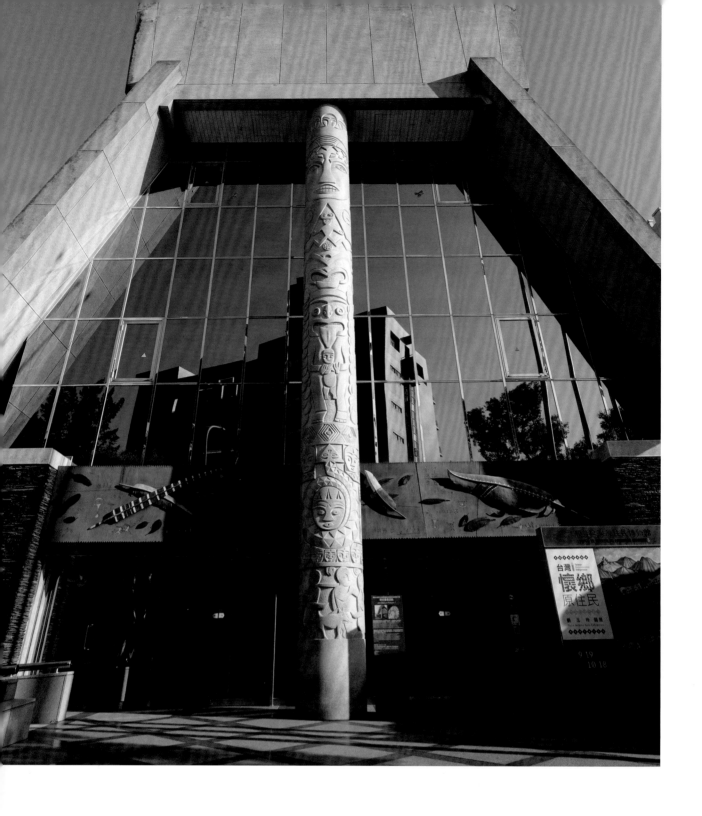

吾土吾民

My Country and My People

1994 ｜ 白花崗岩 ｜ 110 × 110 × 1430 cm

📍 順益臺灣原住民博物館

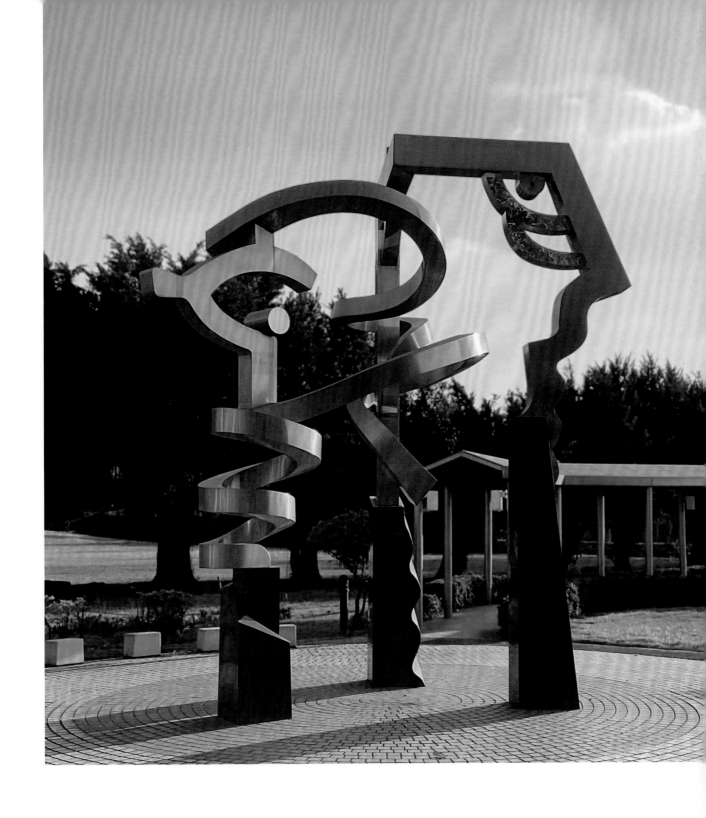

歡樂人間

Joy to the world

2001 ｜ 不鏽鋼 ｜ 450 × 350 × 540 cm

📍 高雄市政府環境保護局南區資源回收廠

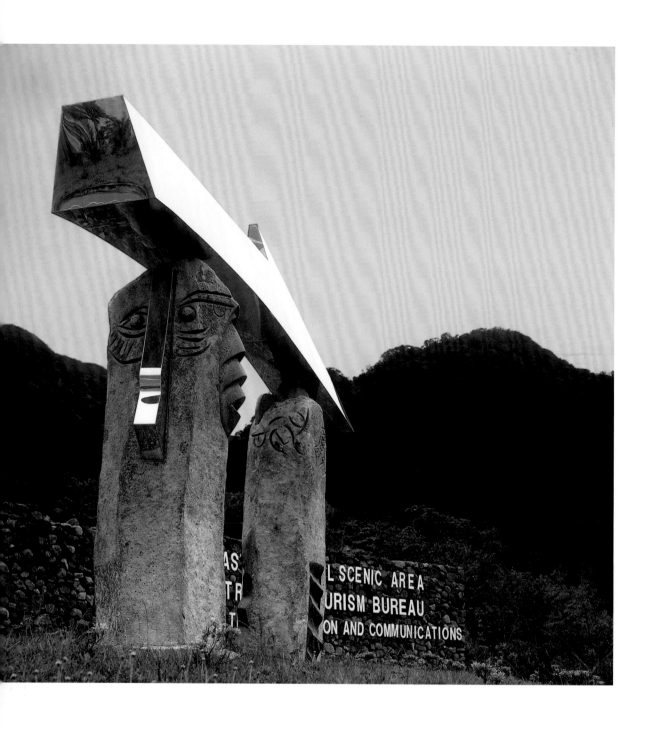

海山盟

Oath with the Sea and Mountains

1998

玄武石、黑花崗石、不鏽鋼

左：460 × 160 × 350 cm
右前：270 × 70 × 190 cm
右後：60 × 80 × 350 cm

📍 觀光局花東風景區管理處

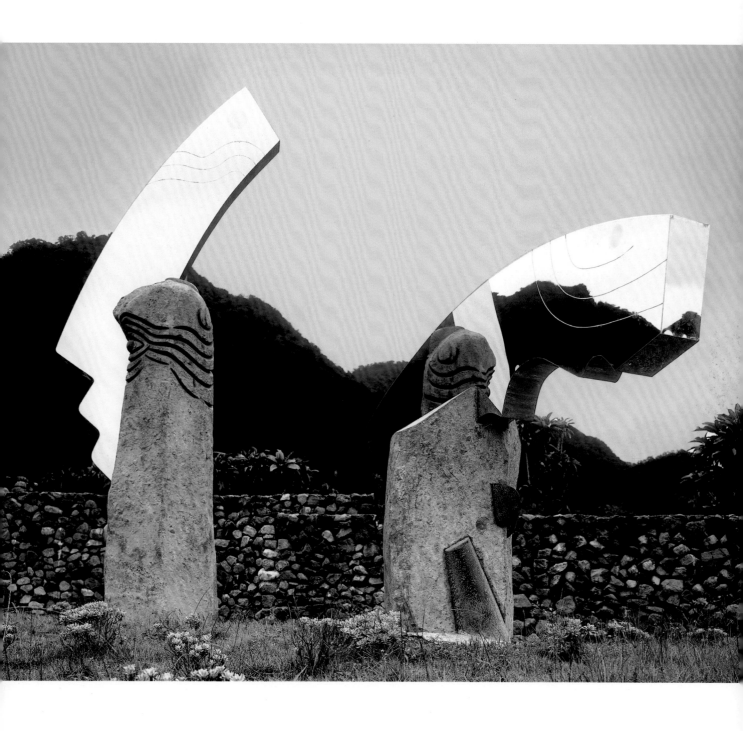

　　〈海山盟〉這件作品置放在臺東都蘭山與海之間的鄉間大道邊，整體造型採取簡約的形式，玄武岩樸素的原色，搭配不銹鋼的鏡面相互映照，象徵山海之門的意象。雕塑本來就是雕與塑而成型作品，但〈海山盟〉卻是一件沒有雕的雕刻品，不論是玄武岩柱上的凸出物，抑或是花岩石與不鏽鋼，都是用鑲嵌手法嵌上去，柱體上的刻紋採用個人創作慣常使用的眼紋、波浪紋、與類似甲骨文等，這件複合媒材作品，在創作時雖並沒有刻意表達原鄉風采，僅在不鏽鋼橫樑表皮上有百步蛇紋路的暗示，但在視覺空間上，保留原有石頭砌牆的呼應與異次元空間的特色，兼顧了山海場域環境的融合和氣場的塑造，也暗示了都蘭的原住民原鄉之地。而整體創作雖不爲功能性服務，卻也在作品周遭留下大面的遊客觀衆活動空間，將作品、場域、與觀衆融爲一體。

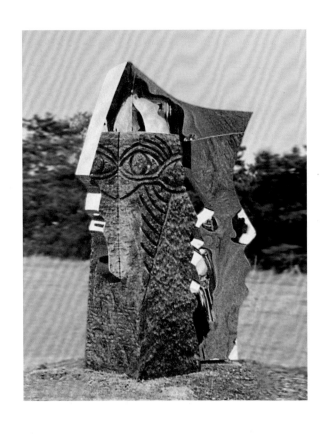

娑婆之門
Gate of Saha

1994 ｜花崗石、不鏽鋼

📍 日本福岡海之中道

　　〈娑婆之門〉是一件複合式媒材的雕塑作品，材料取用自然材質與科技產品而形成對比強烈的衝擊效果，在多重對比中尋求統合的調性，從鏡面映照中製造所謂「異次元」效果，搭配重複的人臉線紋，呈現出整體作品獨特的創作風格。〈娑婆之門〉是佛家語，意指紅塵凡間的眾生百相，在這個世界中每一個生命的個體，無論是帝王將相或販夫走卒，都有各自完整的生命歷程，然而所有的生命軌跡都會形成有形或無形的「碑記」被存留下來，作品以此命名即是透過詮釋佛家慈悲與眾生平等的意涵來表達創作的思維。〈娑婆之門〉曾應邀參加在日本舉辦的「亞洲現代雕刻野外展」，獲得日本藝術界評價為國際級的創作，同時，並以「異次元」的新詞，在日本朝日新聞刊介於文化新聞版上，是該展唯一被刊介的作品，也是臺灣藝術家雕塑作品首度登上國際重要媒體。

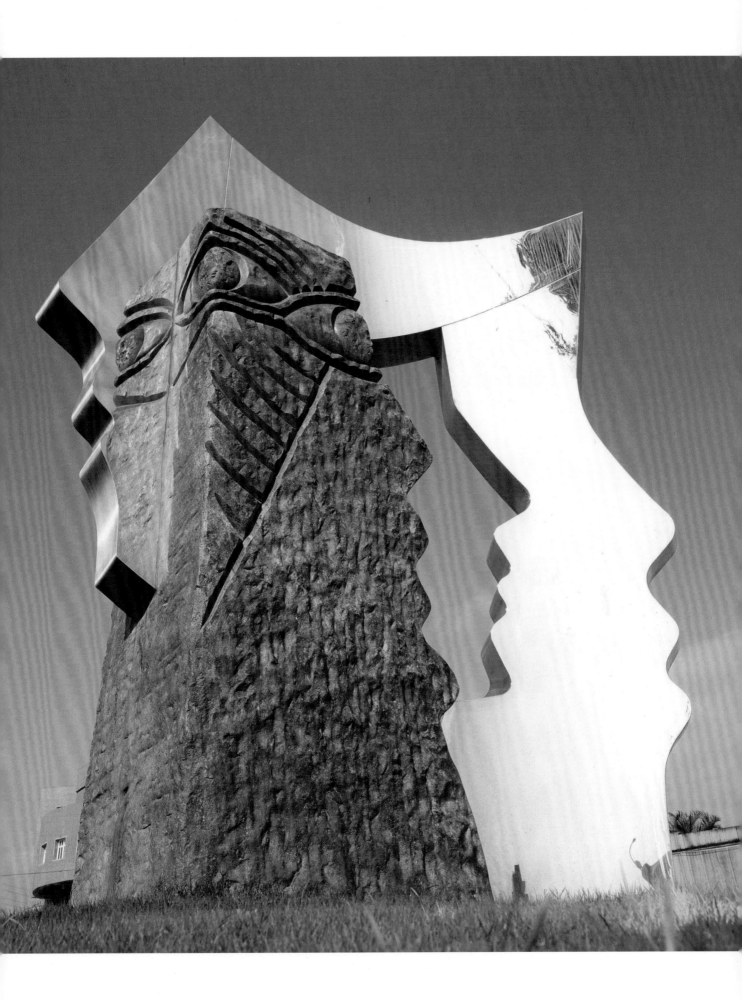

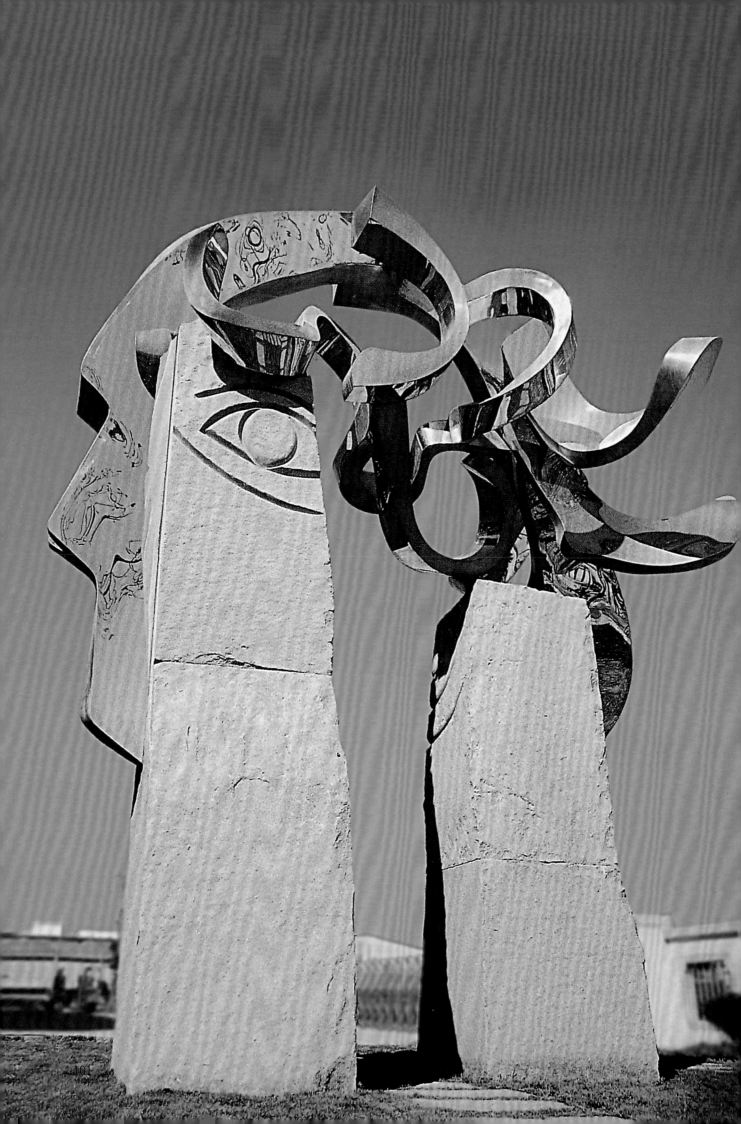

新視界
New Horizons

1993 │ 花崗石、不鏽鋼 │ 330 × 210 × 460 cm

📍 順天國中校園

　　〈新視界〉是一件高達五公尺的複合式媒材雕塑作品，整件作品的創作構思重點在於作品、環境場域與人的活動三者之間，從兩石柱中間設置的輔石小徑，做爲引導觀賞者行走的指標，將三者結合爲一體，頭像代表著頭腦與眼光的新思維與視野，也是作品的核心創作意涵，花崗石與不鏽鋼則隱喻著自然與科技的融合，主要是「形塑空間」的概念，在塊量體的對比下，賦予現場空間新的意義；而從雕塑構體的刻畫中，作品所在的環境不僅成爲雕塑的一部分，也是雕塑的主要材質之一，更構成爲場域的基調和特質。

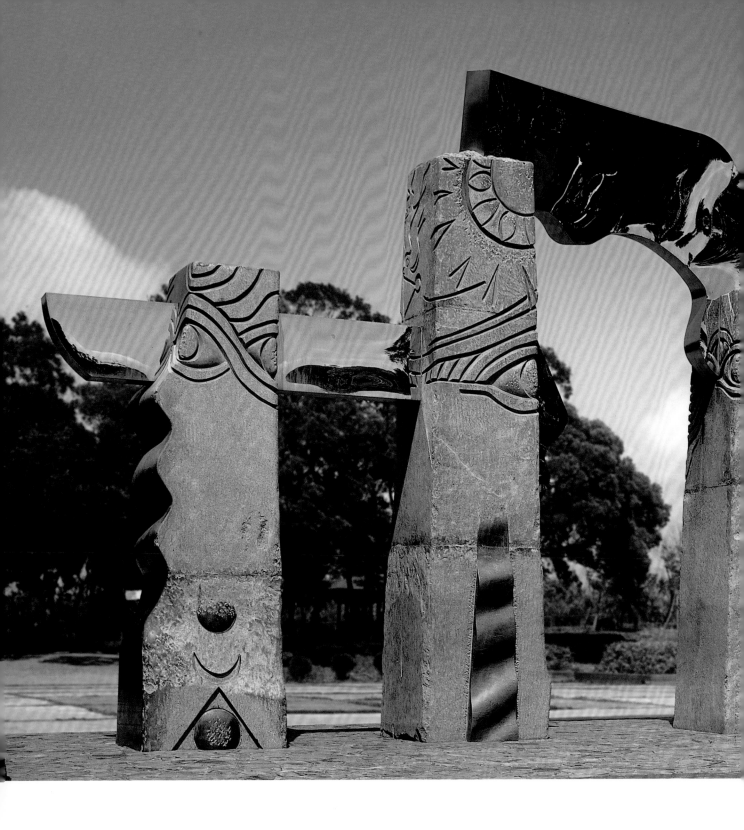

　　〈太陽之門〉是一組複合媒材的大型雕塑作品，列柱巨石的組合與排列形式，完全脫離傳統雕塑的塊量質性，體現整體碑柱架構體的空間型制，主構體是粗獷質樸的花崗石結合鏡面不銹鋼的科技冷調，在原始味與現代感交集之下，營造出異質交融的奇妙調性與強烈的視覺感受，也催生了現代巨石文化的場域氛圍。碑柱架構的造型，使用了包括疊砌、榫接、鑲嵌等不同的手法，整體構築與工藝的技法脫越了傳統雕塑表現的技術與形式，也在思維與造型上也走出西洋雕塑的框架羈束，在風格表現上，這件作品已經沒有古、今、東、西的質論問題，而是具象與抽象並存，圓雕又有浮雕

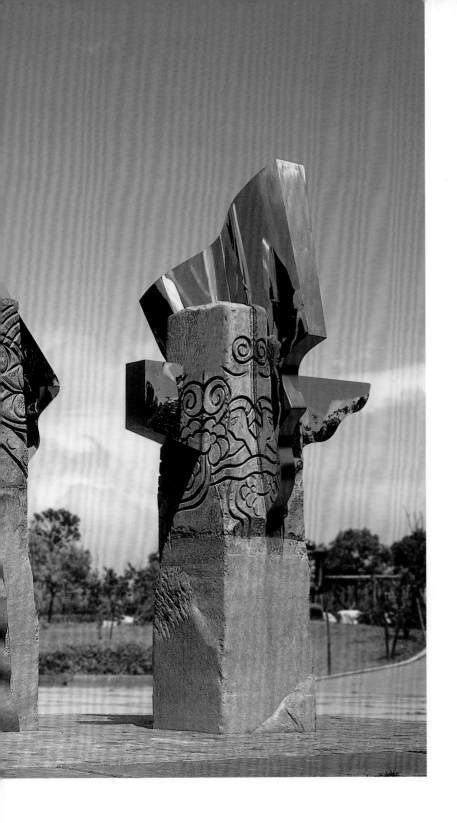

太陽之門

Entrance of the Sun

1997

花崗石、不鏽鋼

1340 × 280 × 640 cm

📍 臺中大甲鐵砧山雕塑公園

紋刻量體與整體空間互為表裡，紋理與映像交互混淆，可謂是本土化十足的全新創作。作品佇立在鐵砧山頂的廣場上，晨迎中央山脈的晨曦，夕望海峽的暮靄蒼茫，或是烈日當空的時候，這件作品羅列卓立營造出了壯闊的場域精神，也樹立和充沛了山林的氣場氛圍。

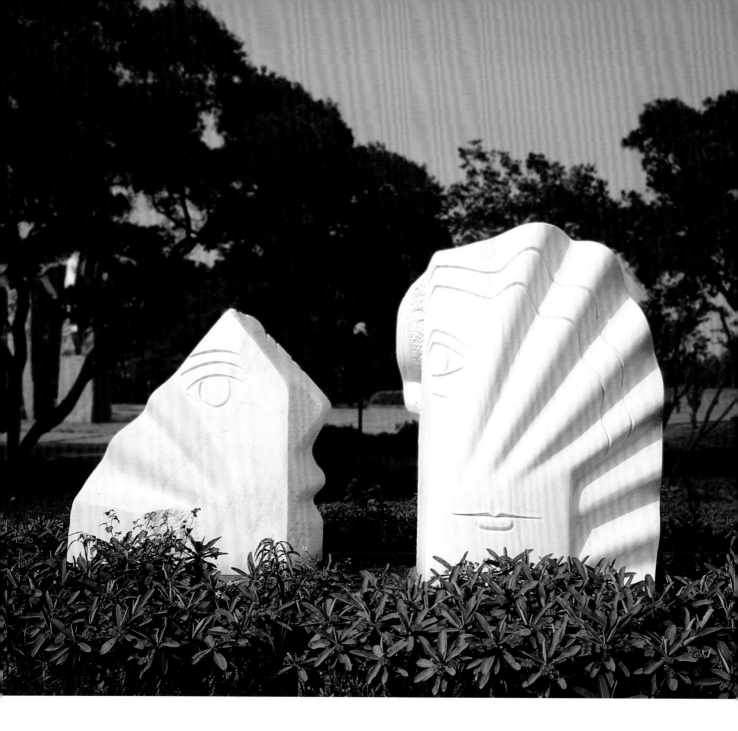

儷人行
Lovers

1997 | 大理石 | 235 × 92 × 205 cm

📍 臺中大甲鐵砧山雕塑公園

　　〈儷人行〉是一座兩件式的石雕作品，兩塊頑石都以波浪紋展現開屏的形式，且具律動的頻率，這件作品具有高度的實驗性質，既是兩件抽象雕塑擺在一起，也是抽象與具象共存的一件作品。把眼睛及嘴巴刻置在抽象造型體上，也讓冰冷的白石產生了溫潤的人味，散發出一種親合感，猶如所有創作主題中所關心的，一直都是「人」，包括了人的形狀、人性、生活以及人的尊嚴等議題。

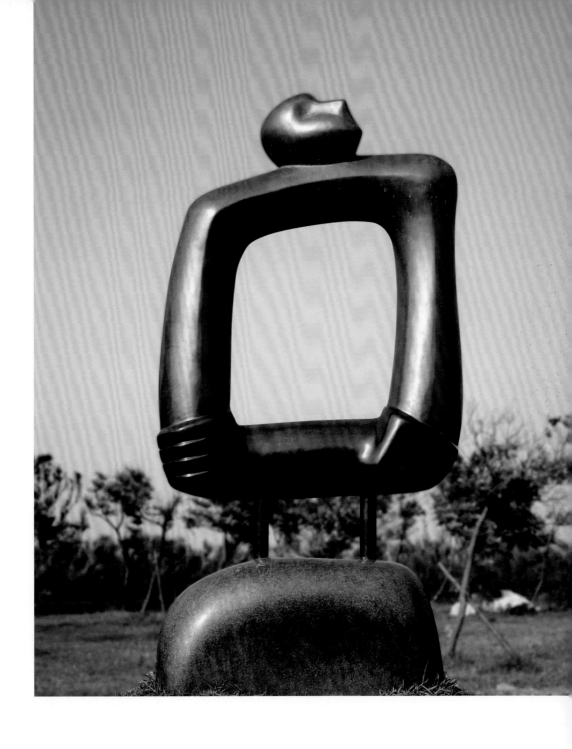

上弦月
New Moon

1999 ｜ 花崗石、青銅 ｜ 150 × 40 × 230 cm

📍 臺中大甲鐵砧山雕塑公園

▲ 雕塑與場域空間配置模型

健康之道
The Healthy Way

2005

花崗石、不繡鋼

祥和：280 × 90 × 390 cm
山：140 × 60 × 75 cm
水：70 × 55 × 200 cm
守護者：160 × 62 × 100 cm

📍 國立臺灣大學公共衛生大樓

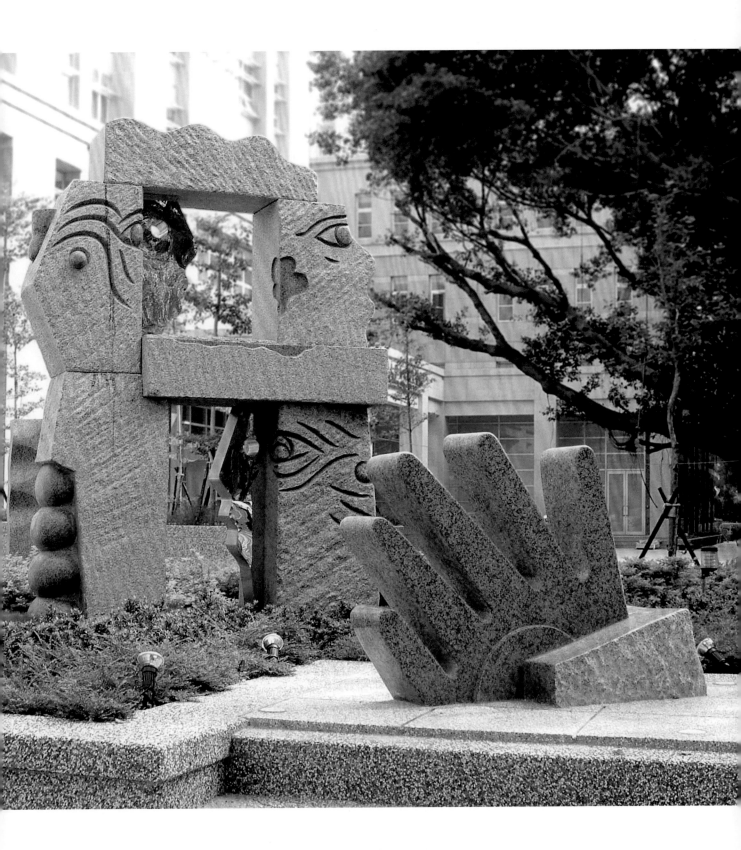

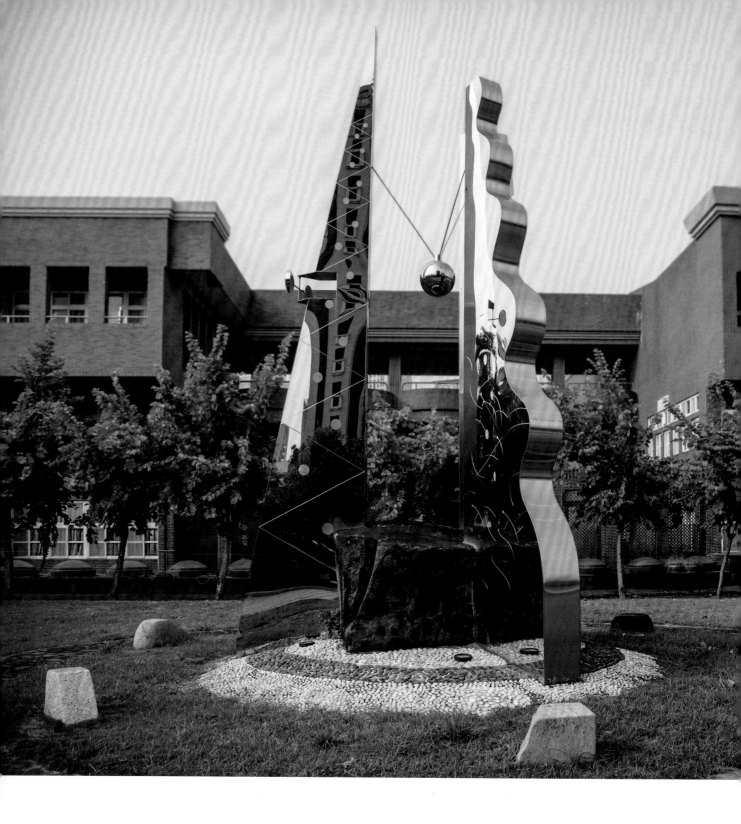

陽光大地

Sunshine on Earth

2006 ｜ 不鏽鋼、花崗石、石材鋪面 ｜ 650 × 1000 × 1000 cm

📍 國立臺中特殊教育學校

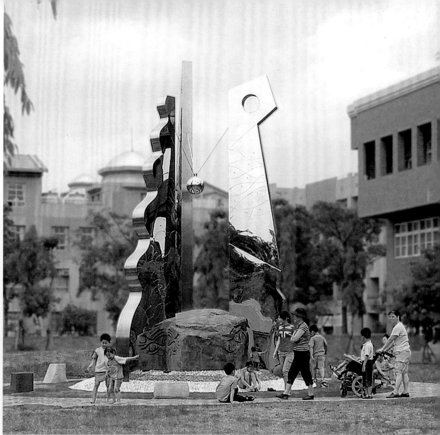

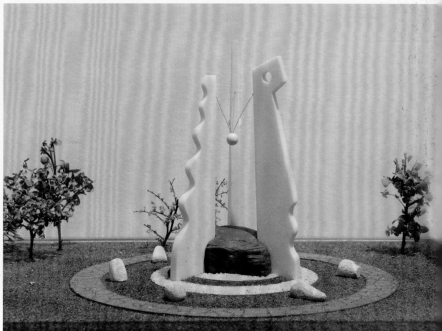

▲ 雕塑與場域空間配置模型

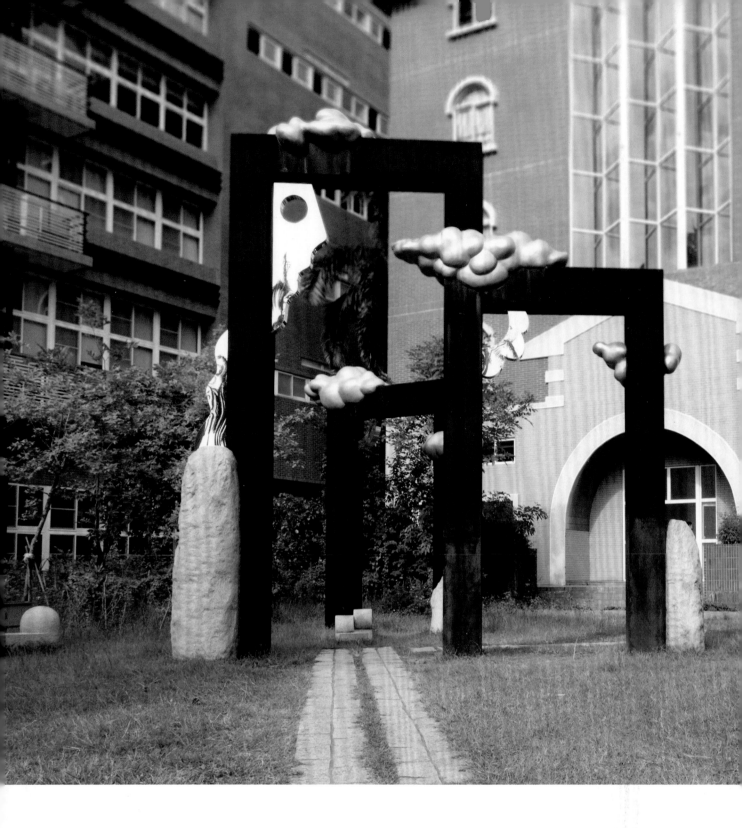

榮耀的天空
Glorious Sky

2010 ｜ 耐候鋼、鋁合金、不鏽鋼、花崗石 ｜ 1100 × 550 × 1300 cm

📍 臺北市立建國中學

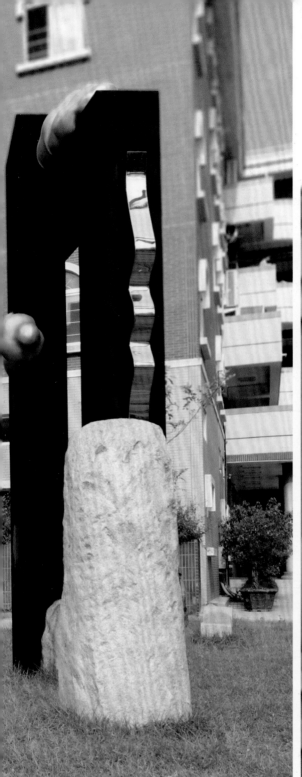
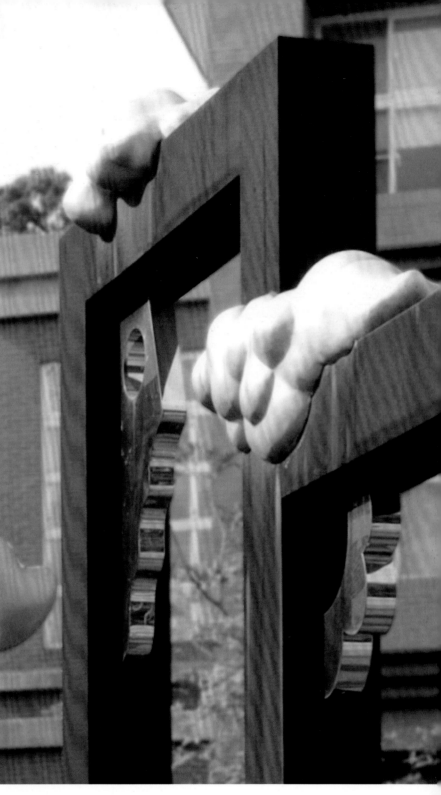
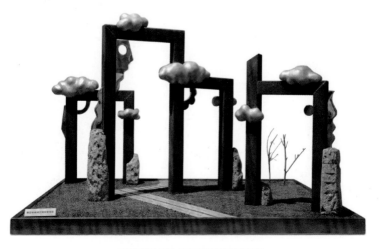

▲ 雕塑與場域空間配置模型

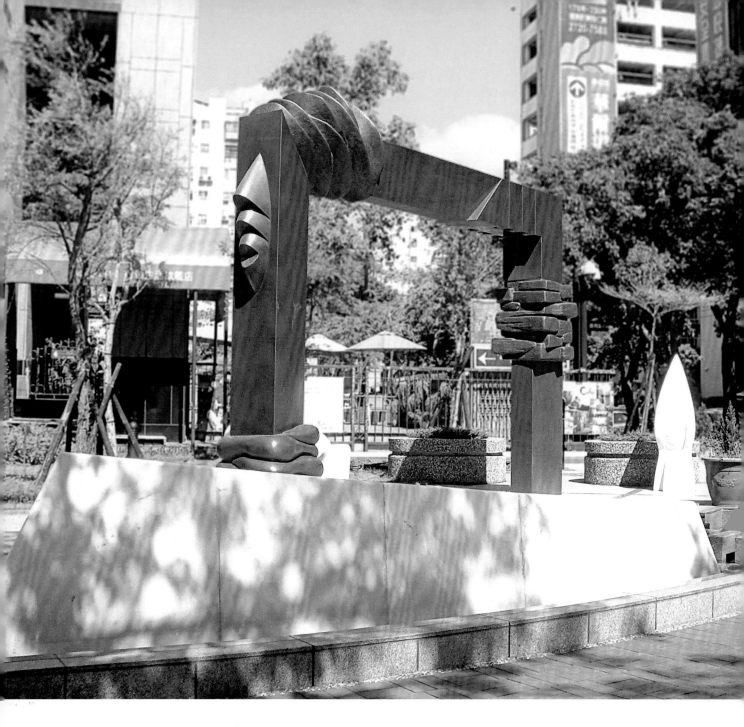

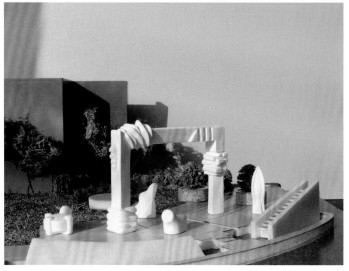

▲ 雕塑與場域空間配置模型

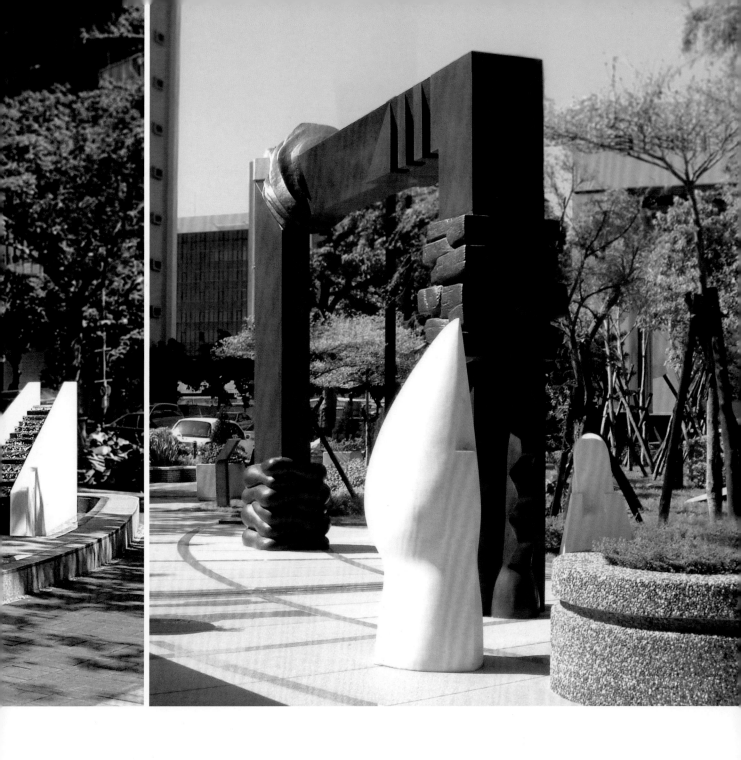

訊息的殿堂
Palace of Messages

2004 │ 大理石、青銅 │ 380 × 385 × 900 cm

📍 中華電信行動通信大樓

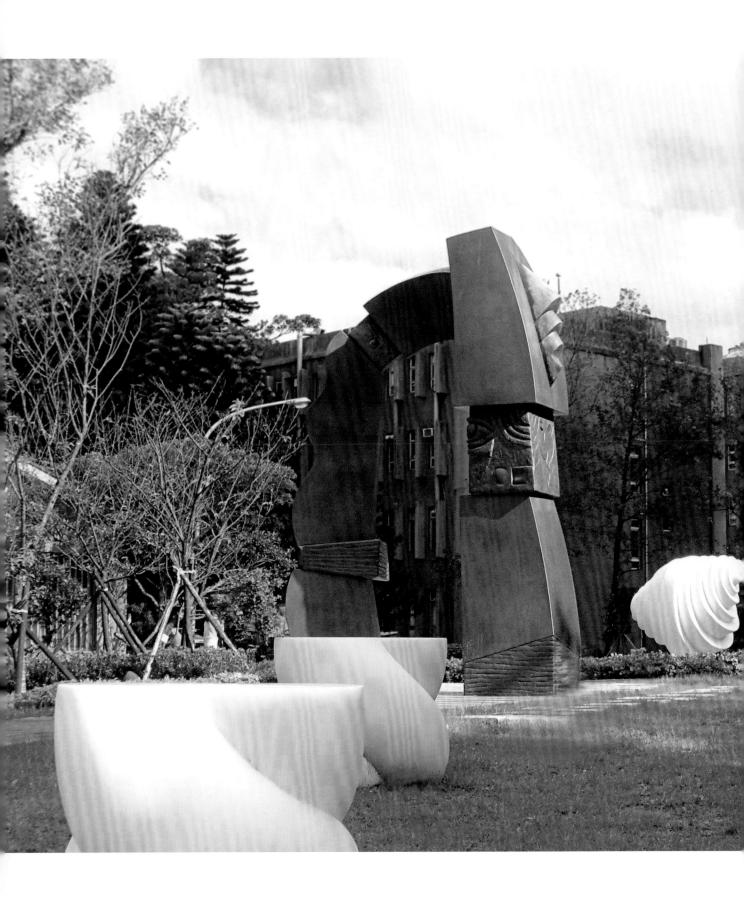

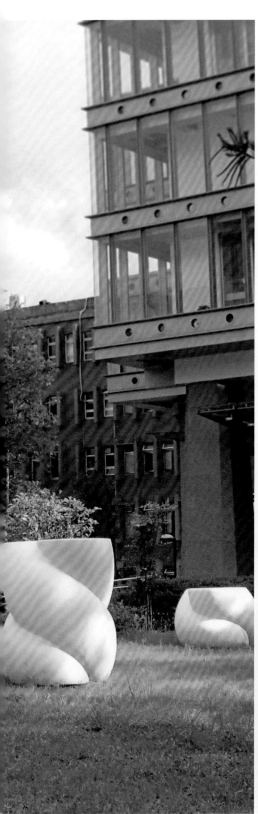

生命的樂章
The Generation of Progress

2004

青銅、黃銅、白大理石

生命之門：380 × 280 × 135 cm
音符：60 × 75× 75 cm
旋律：135 × 170 × 130 cm

📍 中央研究院基因體大樓

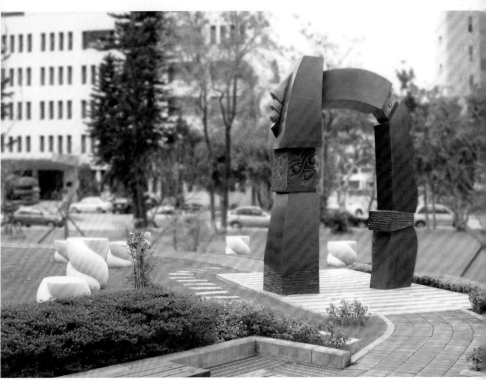

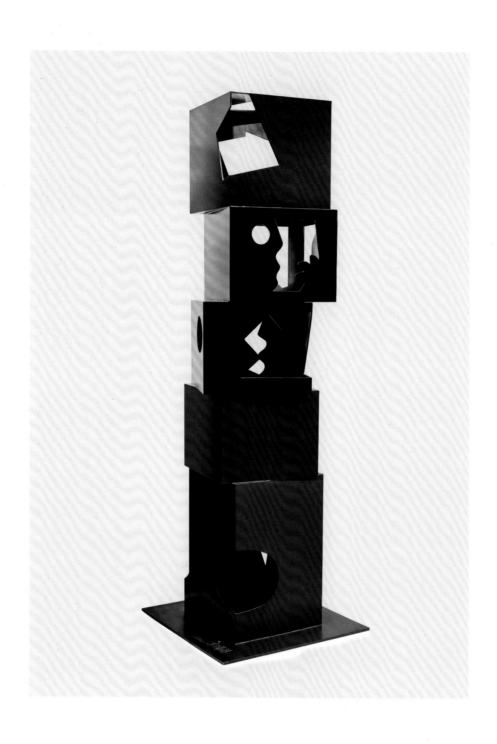

開闔之間

Between Open and Closed

2016

不銹鋼、烤漆

205 × 42 × 42 cm

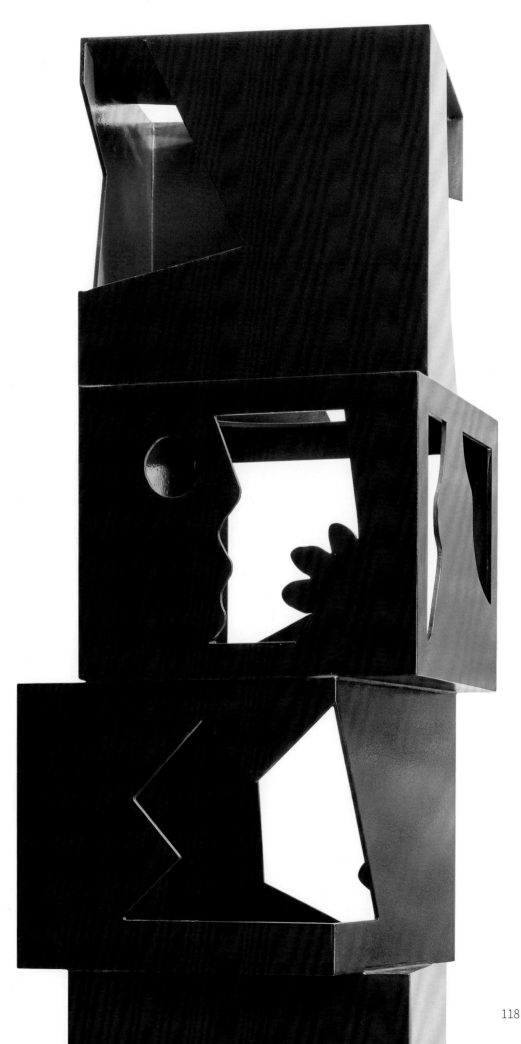

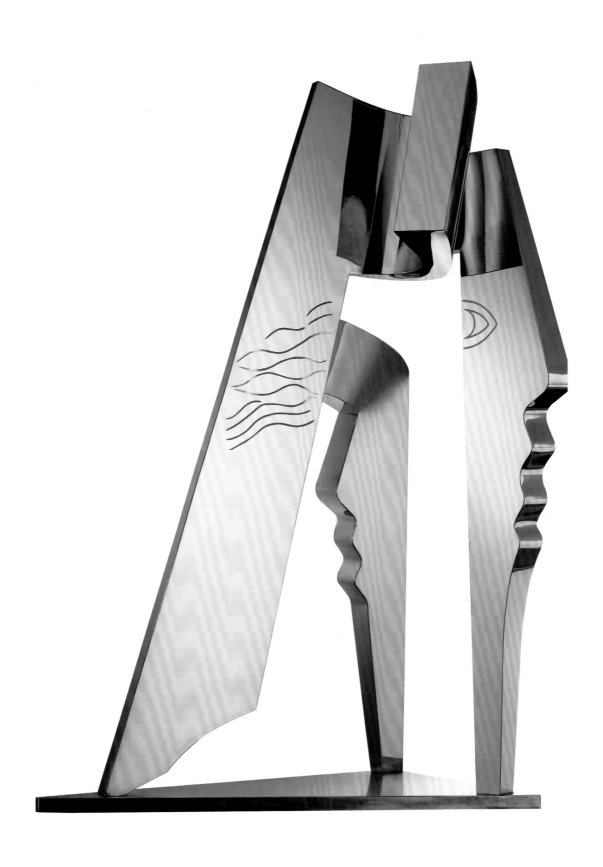

律

Law

1997 ｜ 不銹鋼 ｜ 205 × 146 × 90 cm

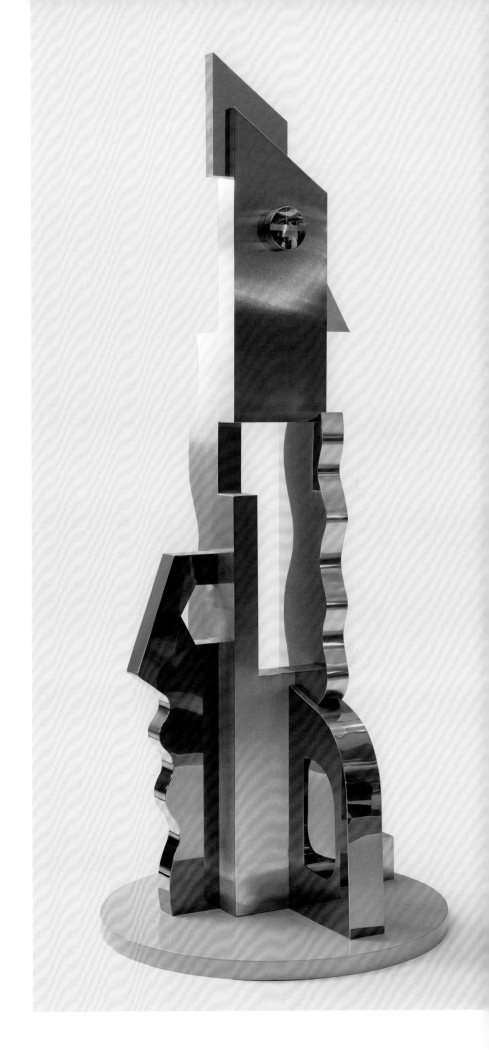

希望之二

Hope No.2

1996

不鏽鋼、鈦合金、玫瑰金

200 × 82 × 82 cm

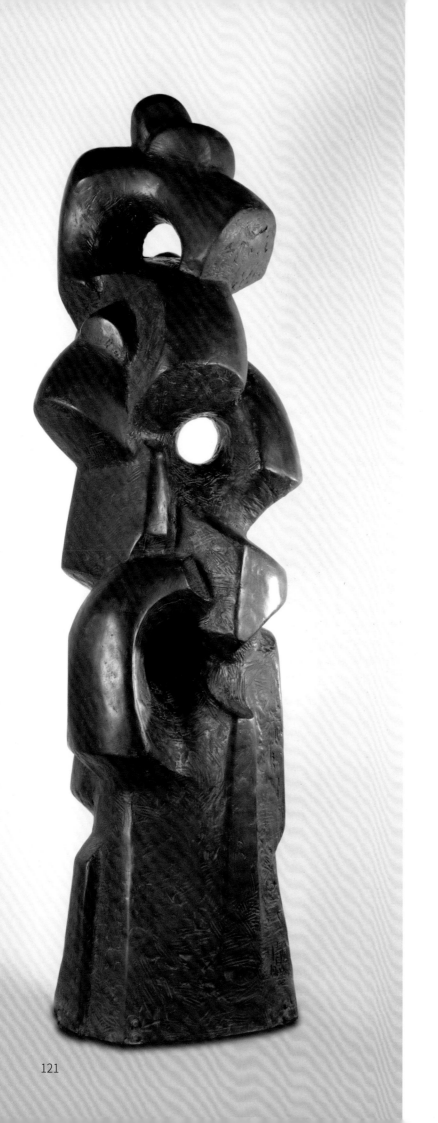

族群
Ethnic Community
1991
FRP
183 × 50 × 50 cm

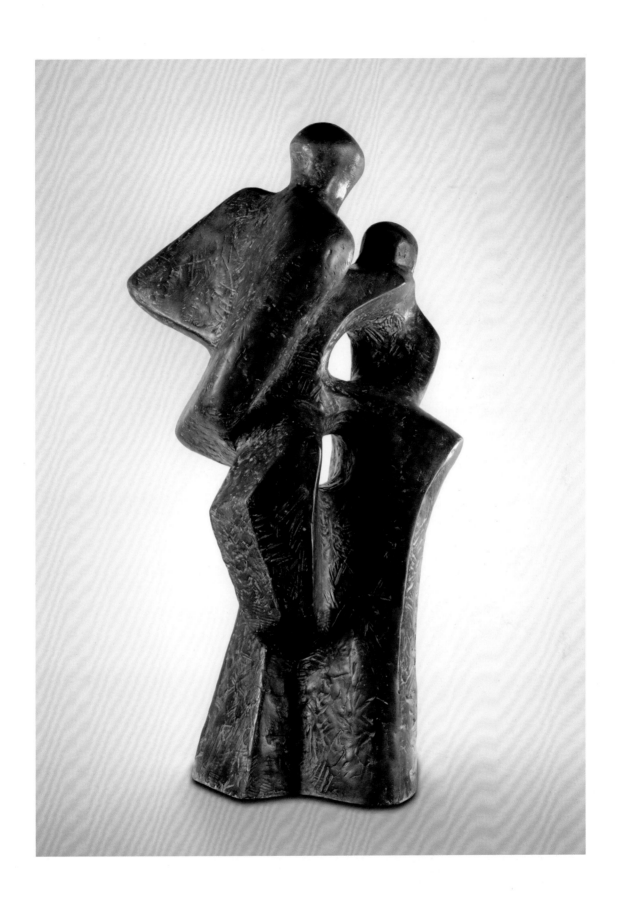

旅伴

Travel Companion

1989 ｜ FRP ｜ 127 × 65 × 48 cm

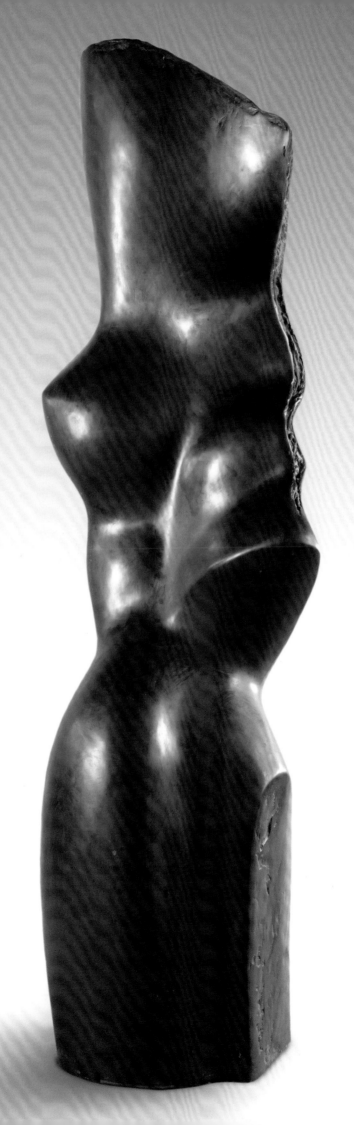

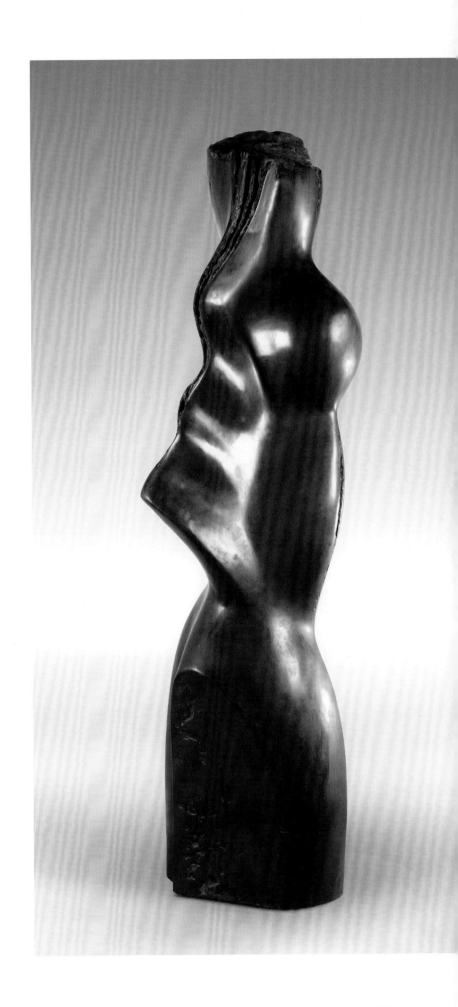

茁壯
Sprouting and Thriving
1987
青銅
210 × 60 × 70 cm

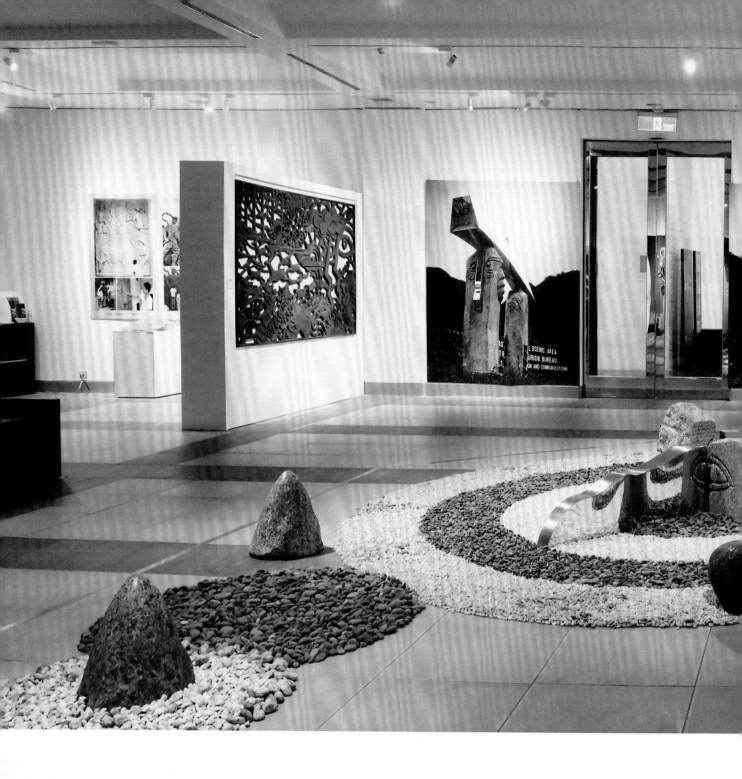

原點
Origin
1993
不銹鋼、花崗岩、卵石
尺寸依現場大小調整

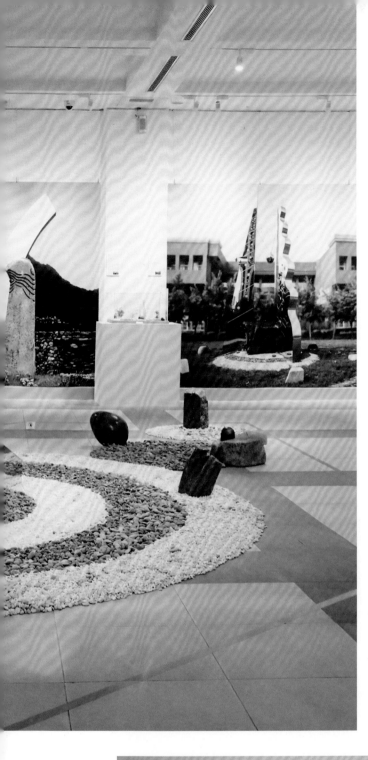

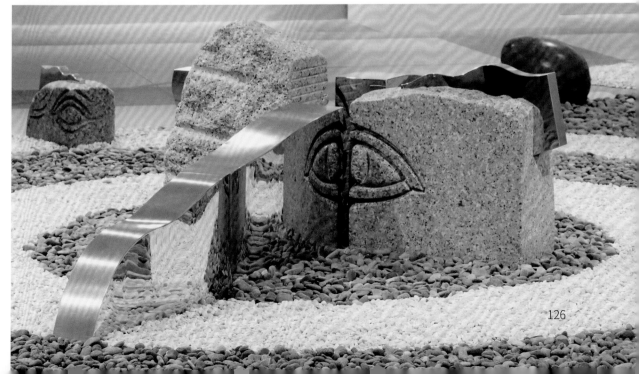

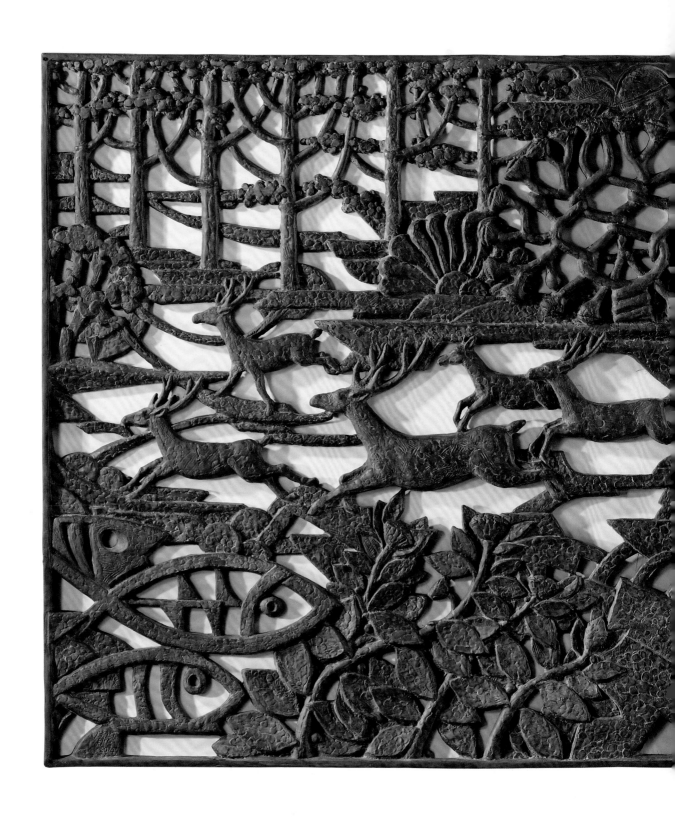

太陽、花、島國物語
Sun, Flowers, and Island Stories

2014

FRP

153 × 288 × 3.5 cm

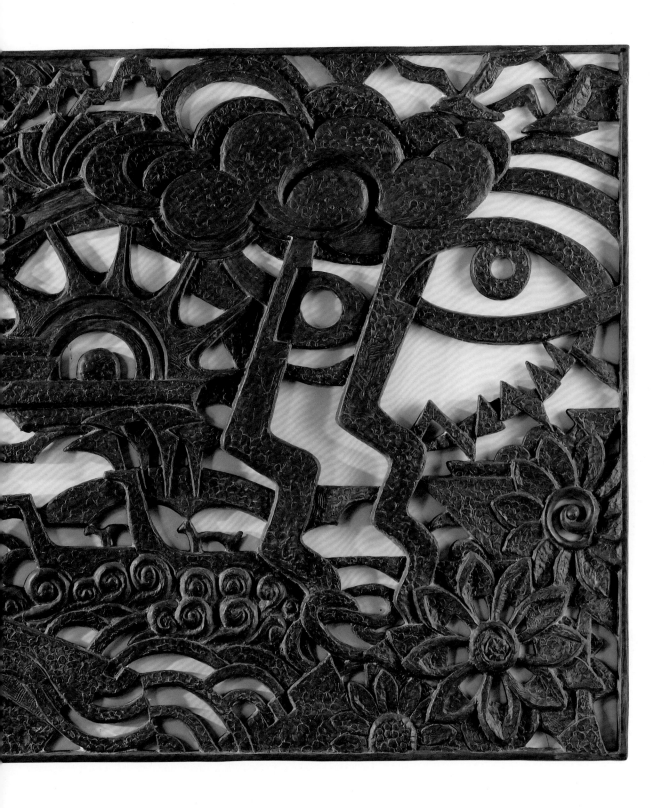

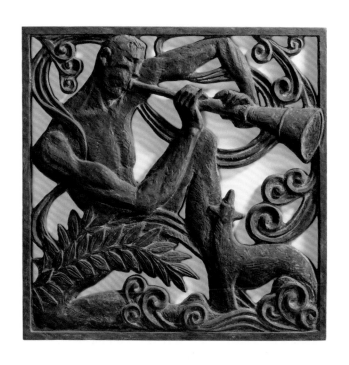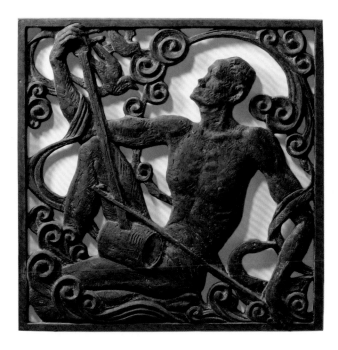

臺灣組曲

Taiwan Suite

1978

青銅

54 × 54 × 3.5 cm（一組四件）

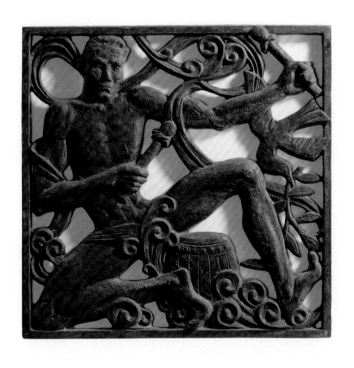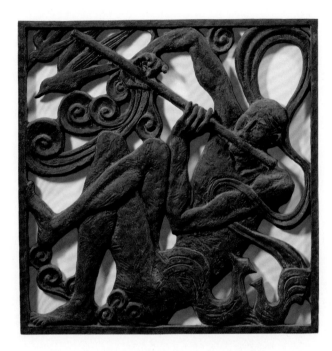

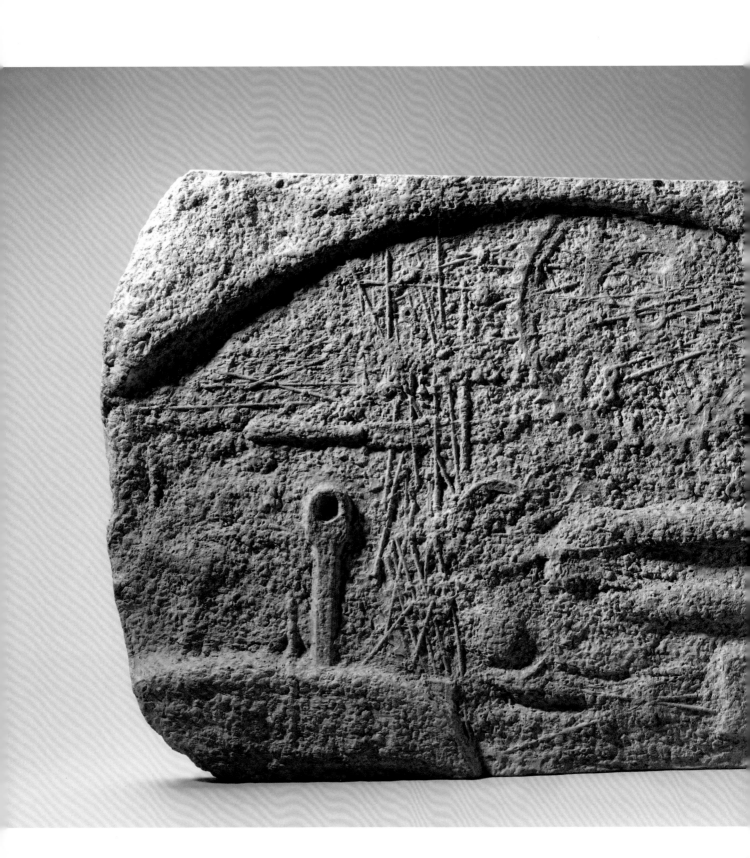

足跡聯作之三
Diptych of Footprint No. 3
1965
水泥浮雕
58 × 38 × 3 cm

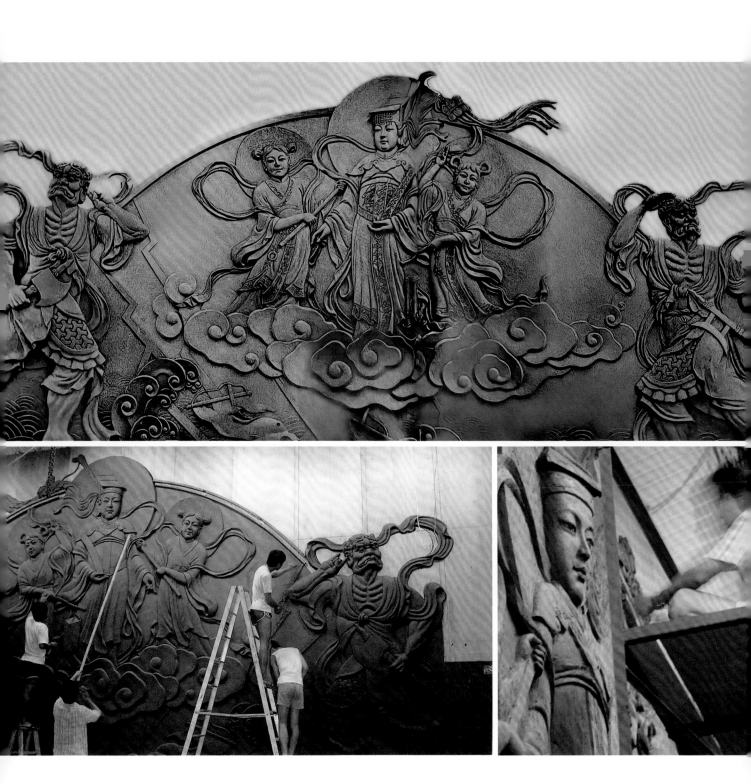

大甲鎮瀾宮｜媽祖靈跡 青銅浮雕 1988 年（上） 浮雕製作圖（下）

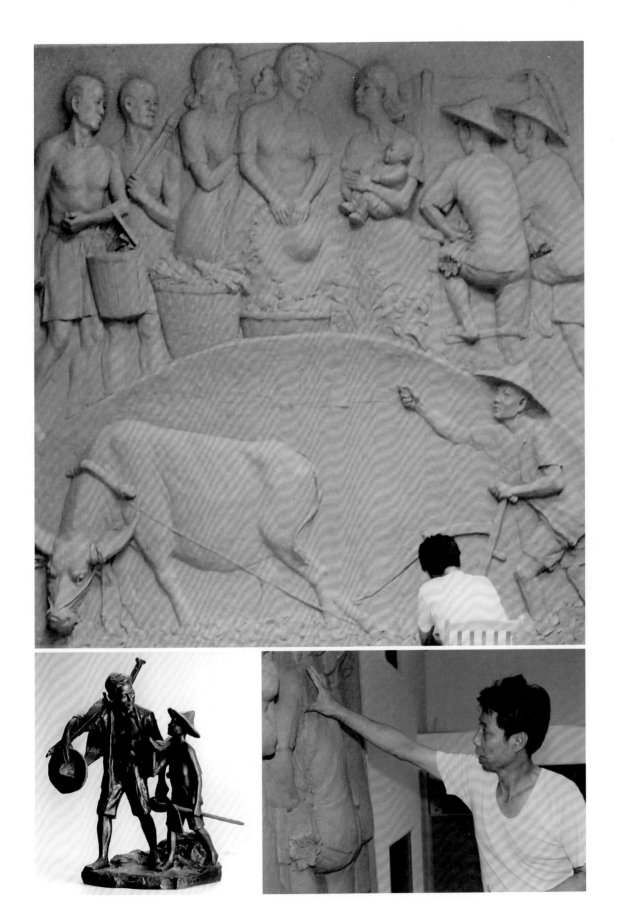

大甲農會｜青銅雕塑（左下）｜浮雕製作（上、右下）

郭清治年表

1939　生於臺中大甲。

1956　就讀臺北師範 (今國立臺北教育大學) 美術科,正式接受美術教育。

1963　考入國立藝專 (今國立臺灣藝術大學) 美術科雕塑組。

1965　榮獲第二十屆全省美展特選第一獎,第五屆全國美展金尊獎,臺陽美展雕塑部首獎。

1966　國立藝專美術科畢業。創立「形向雕塑會」,並舉辦首展於國立藝術館。

1967　開始從事石雕創作與研究,任教明志工專工業設計科。

1968　辭卸教職,從事專業藝術創作。發起籌組「五行雕塑小集」,致力推廣現代雕塑。製
　　　作臺北台塑大樓浮雕〈產業文化〉。

1969　製作臺北美國花旗銀行石雕作品〈貝之謳歌〉。應建築師貝聿銘之邀,製作日本大阪
　　　萬國博覽會中國館作品〈飛天群像〉。

1970　製作臺北陳誠故副總統大銅像 (泰山)。

1971　參與五行雕塑小集首展。

1972　製作世華銀行石雕作品〈展翅長飛〉。

1976　民政廳委聘赴日研究中國明代銅雕,取回古代塑造資料。

1979　獲中山文藝創作獎。赴東北亞地區考察,研究現代雕塑。擔任全省美展評審委員。
　　　首次發表青銅系列作品於臺北阿波羅畫廊。兼任國立藝專講師。

1980　新象國際於臺北榮星花園主辦戶外雕塑展，展出的藝術家包括：楊英風、朱銘、何恆雄、郭清治。

1981　赴印度、尼泊爾、泰國考察東方古藝術。

1982　臺北阿波羅畫廊現代石雕作品個展。

1983　研究考察古藝術遺跡，遍歷埃及、希臘、土耳其、地中海流域。

1984　製作國際航運鉅子董浩雲紀念銅像。

1985　製作國科會科技大樓鑄銅浮雕〈四大發明〉。任教文化大學美術系。

1986　作品〈大地〉等三件獲臺北市立美術館典藏。

1987　考察佛教藝術石窟寺遺址，旅遊印度及不丹、錫金、尼泊爾等喜馬拉雅三小國。現代石雕個展於臺北阿波羅畫廊。

1988　擔任「九族文化獎徵選雕塑大獎」執行長。製作臺中縣大甲鎮鎮瀾宮〈媽祖靈跡〉、〈后羿射日〉大浮雕。研究佛教藝術源流，考察古絲路文化遺跡及大部份中國石窟寺。

1989　擔任大聖創作獎徵選會執行長。臺中縣立文化中心現代雕塑個展。應大甲農會之邀，製作牆面大浮雕及門庭雕塑。

1990　國立歷史博物館邀請於國家畫廊舉行雕刻個展。

1991　至2010年遷居臺中市，並在臺中市郊建造大型工作室，以利製作大型作品。臺北東之畫廊小品個展。臺中市文化中心邀請個展。臺南市文化中心邀請個展。高雄市文化中心邀請個展。

1992　製作中央研究院景觀雕塑〈艋舺紀念碑〉。臺北璞莊藝術中心個展。

1993　擔任臺中縣校園藝術建置作品徵選會執行長。臺北畫廊博覽會石雕展。製作國立臺灣美術館園區雕塑〈生命之碑〉。製作臺中縣順天國中校園多媒材雕刻〈新視界〉。

1994　擔任中華民國雕塑學會第一屆理事長。應邀亞洲現代雕刻野外展，發表多媒材系列景觀雕刻作品。榮獲日本朝日新聞美術專欄刊登介紹作品〈娑婆之門〉，並讚譽為具東方精神及獨創性風格之傑出作品。製作臺北順益原住民博物館石雕柱〈吾土吾民〉。

1995　擔任全國美展籌備委員、評審委員。製作臺中縣政府前庭石雕作品〈壁〉等兩件。策展奧地利格拉茲國際雕塑藝術營並製作園區作品〈愛〉。製作中央銀行作品〈慧眼〉。

1996　製作不鏽鋼作品〈律〉安置於臺中縣議會前庭。

1997　擔任中華民國雕塑學會第二屆理事長。製作鐵砧山雕塑廣場石雕〈太陽之門〉、〈儺人行〉。臺中市文化中心邀請舉辦個展。

1998　應邀參與故宮博物院「傳統與創新」特展。製作臺南縣南區文化中心廣場雕刻〈南瀛大地〉。製作觀光局花東風景區管理處景觀雕塑〈海山盟〉。

1999 全國雕塑展，籌備委員會主席。製作臺北世界貿易中心二館入口作品〈如歸〉。製作臺中新市府廣場敬業大樓〈躍昇〉。製作國立成功大學辦公大樓中庭〈夢之塔〉。製作鐵砧山風景特定區藝術作品〈自由之風〉。

2000 作品列入 1999 FORJAR EL ESPACIO《世界鐵雕回顧文獻》與 Chillida 等國際藝術大師並列於「大型雕塑」創作案例作家。製作臺北市民大道安全島作品〈韻律〉。擔任全省美展評議委員。

2001 國立臺灣藝術大學第一屆校友楷模獎。製作高雄市政府環境保護局南區資源回收廠作品〈歡樂人間〉。

2002 東海大學藝術中心邀請舉辦「雕鑿的風景」郭清治雕塑展。製作臺北市泉州派出所公共藝術作品〈青天之翼〉。

2003 製作臺北市青年公園高爾夫球場公共藝術作品〈悠遊〉。製作臺中縣立文昌國小校園藝術作品〈希望之翼〉。製作鐵砧山風景區藝術作品〈自由之風〉。

2004 製作國立大甲中學藝術作品〈牧歌〉。製作中華電信行動通信大樓公共藝術〈訊息的殿堂〉。製作中央研究院基因體大樓公共藝術作品〈生命的樂章〉。獲吳三連文藝獎。

2005 製作國立臺灣大學公共衛生學院公共藝術作品〈健康之道〉。

2006 製作臺中市立臺中特殊教育學校公共藝術作品〈陽光大地〉。製作臺北城市科技大學藝術作品〈百年樹人〉。

2007 製作臺中縣大雅國小校園藝術作品〈扶持〉。

2008 獲邀請製作國立臺灣藝術大學校園雕塑〈智慧之門〉。應邀於國立雲林科技大學舉辦「郭清治現代雕塑展」。

2009 凡亞藝術空間十週年慶特展「郭清治雕塑展」。

2010 製作臺北市立建國中學公共藝術〈榮耀的天空〉。

2011 製作國立臺灣科技大學公共藝術〈飛躍的世代〉。

2013 獲聘國立臺灣藝術大學榮譽教授。

2015 臺中市屯區藝文中心邀請個展「生命碑記的雕痕」

2017 應邀參加「東和鋼鐵國際藝術家駐場創作」臺灣代表，製作〈王者〉等五件鐵雕作品。

2019 臺中市屯區藝文中心邀請參加「拾刻・雕塑展」

2020 應邀參加創價學會「雕塑的力量」臺灣雕塑今昔匯展。

2021 9月開始，臺灣創價學會舉辦「文化尋根 建構臺灣美術百年史」創價藝文系列展覽「淬煉・複合・異次元空間—郭清治雕塑展」，於創價至善、安南、臺中、桃園藝文中心巡迴展出。

2022 「創・價－臺灣美術 142 －創價美術館開館大展」
國立國父紀念館舉辦「形符穿梭—世紀豐碑」2022 郭清治雕塑特展

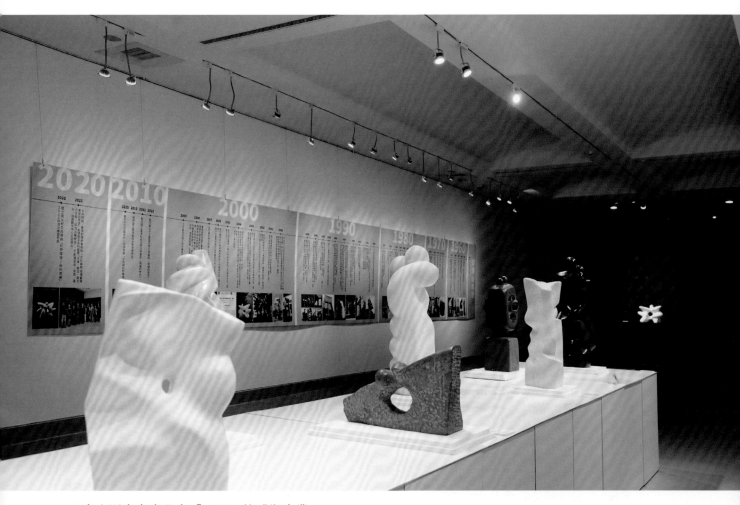

中山國家畫廊北室「一甲子的雕塑志業」

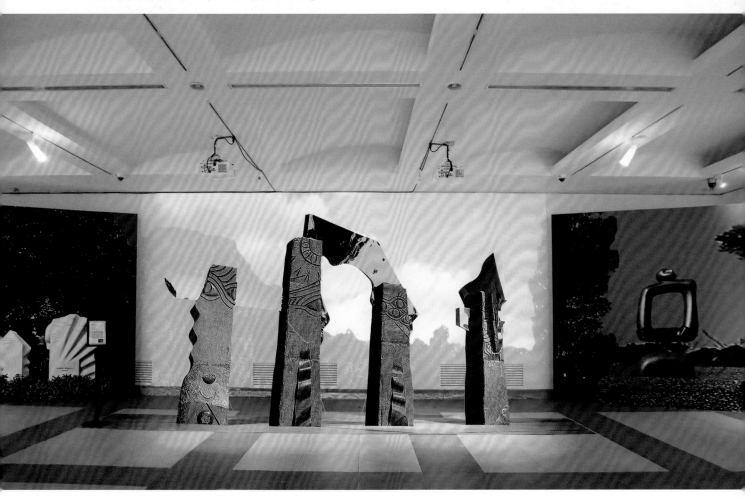

中山國家畫廊南室「跨世紀的藝術豐碑」

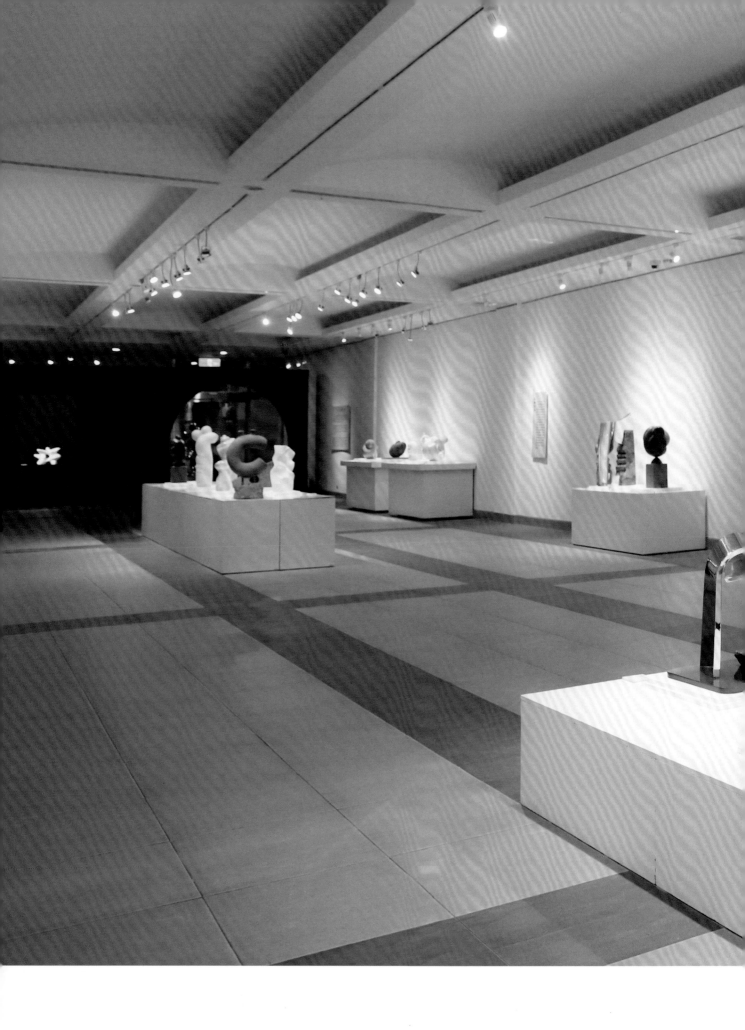

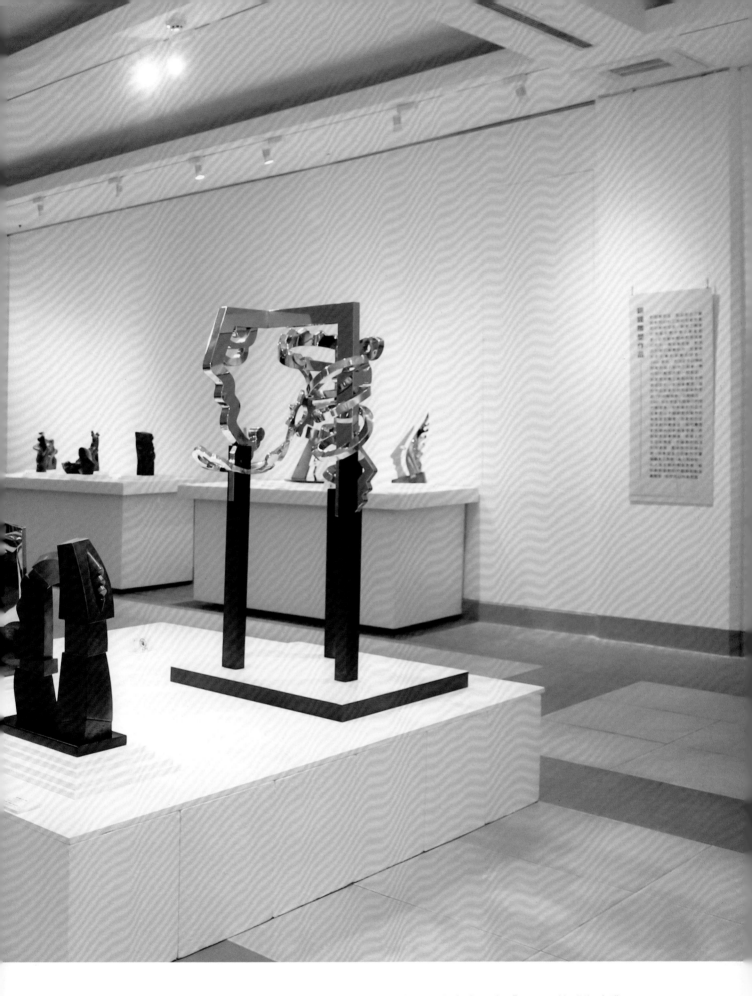

中山國家畫廊北室「一甲子的雕塑志業」

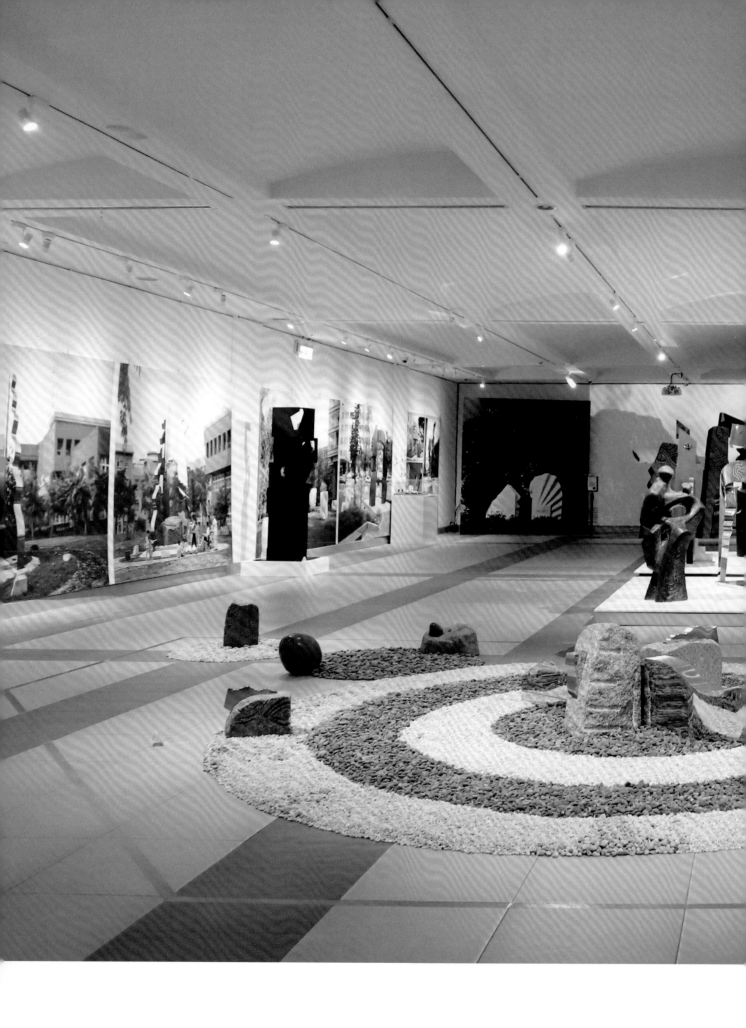

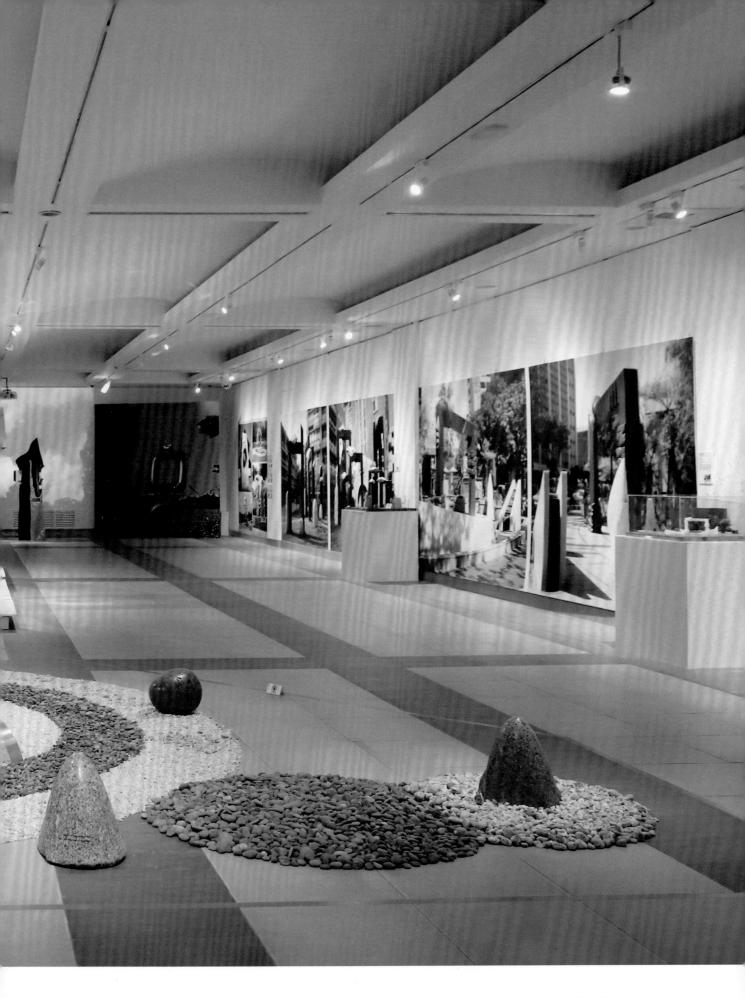

中山國家畫廊南室「跨世紀的藝術豐碑」

「形符穿梭—世紀豐碑 2022郭清治雕塑特展」藝術座談會

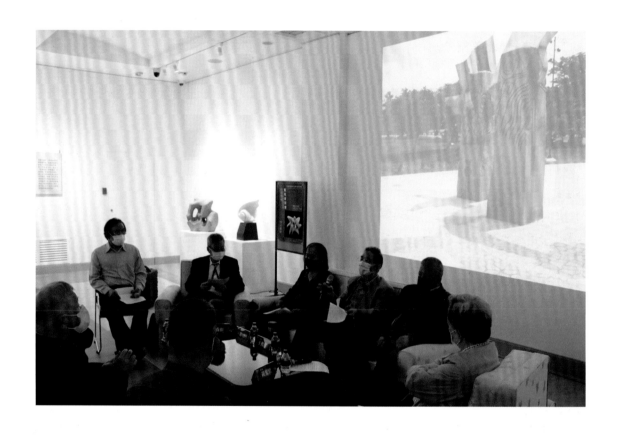

時間｜2022 年 12 月 3 日 14:00-16:00
地點｜國父紀念館中山國家畫廊北室展覽現場
主持人｜策展人石瑞仁
與談人｜藝術家郭清治、王哲雄教授、黃光男教授、李光裕教授、劉柏村教授

座談會提綱

1、臺灣雕塑藝術的發展與現象（雕塑家的養成、雕塑創作的生態環境）

2、雕塑藝術的趨勢與未來展望（創作 - 展覽 - 行銷 - 收藏 各面向的分合）

3、臺灣雕塑的主體性如何建構，如何與當代思潮對話，與國際藝壇接軌？

4、以郭清治老師的創作脈絡，回應上面三個議題進行連結、對比，請郭老師分享近六十年的雕塑志業中，其個人藝術思辨中最常觸及的一些重點課題，和創作實踐中柳暗花明的經驗收穫。

主持人引言 策展人石瑞仁：

幾位貴賓講者大家好，今天是郭清治老師個展的開展記者會與座談會，這算是一個比較新的嘗試，本展覽另有一個正式的開幕儀式，時間訂在十二月三十日舉辦。因為這次的展覽專輯要刊印展覽現場照片，採取先開展後開幕的模式，開幕當日將會有完整的專輯分享嘉賓。

今天邀來了幾位重要的講者，首先要請黃光男教授開講；黃教授也是我以前在北美館的長官，是前北美館的館長，因為黃教授等一下要先離席去參加館內另一個展覽開幕，所以，我們先請黃教授就第一個提綱跟我們分享看法。

今天的第一個題綱是「臺灣雕塑藝術的發展與現象—雕塑家的養成、雕塑創作的生態環境」，黃校長以前擔任北美館館長時，北美館就開辦了很多項雕塑展覽，特別是「中國現代雕塑雙年展」，北美館是臺灣第一個現代美術館，也是臺灣現代雕塑很重要的舞臺，若說是擂臺，北美館也扮演著很重要的角色，當時臺灣的現代雕塑家，不管是本土養成或從國外留學回來的，幾乎都會參選北美館舉辦的現代雕塑展。郭清治老師因為擔任雕塑雙年展的評審，當時跟日本的評審有很多的討論和交流，後來日本方邀請郭老師到福岡去參加國際戶外雕塑展，郭老師參展的複合媒材雕塑，當時得到了相當好的口碑，日本媒體也讚揚他的作品表現非常新穎、同時展現了個人的創意和臺灣的特色。

黃校長繼北美館之後又接掌了歷史博物館，我聽郭老師說，花蓮剛開始想舉辦國際石雕藝術節，以此發展臺灣的石雕藝術，因為黃館長任內的歷史博物館做了很多協助，使這個國際石雕藝術節能順利啟動，直到現在還繼續舉辦。後來，他又當了臺藝大的校長，臺藝大原就是國內雕塑家培育的大本營，像郭老師就是臺藝大畢業的。所以，我想黃校長一定有很多心得可以跟大家分享的，現在就先請黃校長開講。

黃光男校長：

剛才策展人講過的，我就不再重複了，但今天仍必須浪費大家一點時間，首先跟今天來參加的李光裕教授、王哲雄教授、劉柏村教授、藝術家郭清治、策展人石瑞仁、以及蕭次長、館長，還有很多國際的好朋友與藝術界的朋友們問好。

其實，我從小就很喜歡雕塑，當初還一直想要讀國立藝專的雕塑組；後來真的考進了藝專，有次我到雕塑教室上課，還記得當時的楊英風老師說：「你這個土挖得太少了，你就挖多一點，再黏上去就好了。」，留下了深刻的印象。剛好那年有個水墨畫比賽，我還不知道水墨畫是什麼，就畫了一張去參加比賽，然後就得獎了，那年藝專就只有我得獎，他們問我幾年級，我說我才一年級，科主任李梅樹就跟我說，好呀，就是要突破，給他突破，然後就叫我去學水墨，從此就畫了一輩子的水墨畫。說這個故事，其實是要跟大家說，我對雕塑的熱愛，到今天為止都沒有改變。

剛剛策展人提到臺北市立美術館，我覺得，現在美術館的存在，好像都在等待，但我們那時候並不是等待，而是如何幫藝術家往前衝。所以我們曾邀請郭清治先生一起來做現代雕塑展，然後開始收藏雕塑，那時跟雕塑一起的就是收藏攝影作品，我想表達的是，雕塑其實真的需要有人來推展，郭老師本身就是個推展者，那時候還年輕力壯，講話非常有力量，能引起雕塑界的共鳴，美術館也開始推動國際展和新人獎等等活動。

其實我到今天還有個遺憾，就是當時有個賈克梅蒂的展覽沒有辦成，讓我一直感到遺

憾。儘管我現在已經要八十歲了，還是要說，因爲我們要欣賞國際雕塑的話，大都只能從書本上去看，所以我在臺藝大當校長的時候，就邀請國際雕塑家菲利浦金教授來臺灣。他是亨利摩爾的學生，我用很少的經費說服他把作品留在臺藝大。其實當時我也背負了很大的委屈，甚至被告到監察院，即使這樣，我還是要做，這是因爲我對雕塑的喜愛與推動。

當時，國際當代藝術在臺北市立美術館開始活絡，以雕塑家言，不管是在日本、韓國或者德國，我們都希望能邀請他們來參加。如果有人願意寫臺灣的雕塑史，我想這些國際性的活動，也都應該被記錄在雕塑史中。雕塑的有趣，除了是空間中的立體造型，也是在一個時間中的空間，我們看雕塑都只看到它外在的實體，而忽略了雕塑在空間中也能塑造的氛圍、情感、思想、時代感等。雕塑營造的空間感覺已超過它本身的形象，這不是很簡單的事情。當時我到日本箱根去參訪，看到了戶外展出的許多作品，包括郭清治的大型雕塑，給我很大的衝擊，回來以後也一直鼓勵臺藝大雕塑系去探討，怎樣和建築融合，怎樣成爲一公共藝術，這些種種，很多是由郭老師建議的。

第二點關於雕塑藝術教育，一講到雕塑創作我們首先會關心要怎麼應用處理不同的材質，如不銹鋼，石材等。在公共藝術中，郭老師將不銹鋼跟石材結合在一起，單單使用不鏽鋼的話，可能會產生光害問題，但複合使用的話，它不用雕或刻，就可以讓石雕多出一些幻象。我每天早上都在臺大公共衛生院運動，如果看到那裏的郭老師作品被樹枝擋住，就會去幫忙修剪，因爲雕塑也需要和旁邊的場域、環境的氣氛合起來欣賞。

另外，關於雕塑藝術的交易，包括收藏等，也都是從臺北市立美術館開始啓動的，除了推廣到了日本及國外更多的地方，也開啓了臺灣其他地方的雕塑展覽。但我要說，公共藝術請藝術家做作品，是很不一樣的事務。藝術家要關照的重點不只是預算經費，而是包括作品的材質、空間等等多面向的思考，我們回過頭來看這些作品，還要從文化最基本的價值去看。價值跟價錢是不相同的，因爲價值包含了對美感的詮釋與對哲學的思考，以及包含了國際性的理念。其實郭老師的每一件作品，不僅僅是幾次元的問題，還包含了作品與空間所產生的互動的關係、對應的關係、比較的關係、現成的關係等，整體上來看就是一個多元性，甚至每一件作品就是一個故事，這個故事就是文化的傳遞。

今天的國父紀念館，儼然已經是一個現代美術館，也是一個很重要的展示場，它的社教功能，透過所舉辦特展，以及整體環境的應用，其實可以突顯雕塑與環境的密切關係，今天在場的幾位雕塑家，我希望大家能幫助國父紀念館，把整個館區變成一個大的雕塑展覽場。最後，我想引用漢寶德教授跟我說過的一句話「建築如果失去了雕塑的藝術，那建築只不過是鋼架，因爲建築本身就是一種雕塑作品。」

李光裕教授：

各位來賓大家好，黃光男是我的老師，我高中時教我們畫畫的老師。那時我太愛水墨畫了，但是後來要考藝專的時候，他叫我考雕塑科，直到現在我才知道，原來他在藝專的時候是受到鼓勵去專攻水墨。因爲我知道他當年對於雕塑一直是情有獨鍾的。現在他是很重要的水墨畫家，而我卻變成了雕塑家，一路走來就是五十年，當年那個水墨或書法，只能成爲美麗的回憶了。

在整個雕塑創作的發展過程中，臺灣從事雕塑最多的大概就是我這個年紀的一倍，創作量最多的也是我們這一輩。郭老師是我們的前輩，國立藝專培養出了許多的藝術家，也培養出第一批雕塑人才，藝專就是臺灣雕塑藝術的搖籃。今日回看臺灣的雕塑，我覺得以同文同種的中國和臺灣做個比較，臺灣雕塑家所做出來的雕塑是屬於臺灣文化，但中國雕塑家所做出來的卻是俄羅斯文化，然後加上歐美的當代文化。大家會看到，臺灣的雕刻家是生在一個很可愛的時代，從整個歷史發展來看雕刻的發展，我們會發現，中國斷裂了一個很大的時代，那時沒有真正的藝術、沒有真正的創作藝術家，而這一段時期中，剛好是我們藝專所培養的，以及藝專之外的創作家，一起去填補了這個文化的斷層。

　　在臺灣雕塑中，我們不是談政治，我們談的是文化，其實臺灣文化本身的構成就跟大陸不一樣，因為臺灣有包含了日治時期的一些影響，我有一些大陸的朋友來臺灣參觀，他們覺得臺灣的一些日本文化，是因為我們曾經被日本殖民，同時有臺灣的本土文化，之後又有從歐美學取的現代文化……，整個臺灣文化就是一種「混合」出來的文化，這個文化跟中國不太一樣。臺灣的雕刻家其實繼承吸收了這整個「混合文化」的養分，是非常完整又很多元的。

　　回到今天來看郭老師的展覽，雖然我們都受過西方的教育，但那個骨子裡的氣氛與味道，就是「臺灣的」，例如郭老師用石頭，然後有不銹鋼材料在空中行動，像是在空中書寫出一個雕塑，你會發現它跟西方有類似旋轉金屬造型的雕塑，其實整個氣質是很不一樣的。另外在南室的展場有一個石頭裝置的地景，很類似日本的枯山水或者是臺灣的造景概念，整體擺放出來的那個味道，就是充滿了東方文化和臺灣文化，別有一種臺灣的性格。

　　我一直覺得，雖然我們做雕塑的人口很少，但臺灣雕塑家所呈現的品質是很精緻的，而且非常有特色。身為雕塑家，其實我常覺得有很多的限制，例如空間需要很大、資金需要很大，包括設備、重量以及需要助手等等，比起繪畫創作的設施需求，雕塑整體的客觀條件是非常困難的，所以能成就一個雕塑家，能做那麼大件的作品、也能做景觀，其實是很了不起的事情，尤其是郭老師，竟然能夠完成那麼多大件的作品。所以，雖然雕塑家人數沒有畫家來得多，但是臺灣雕塑家所表現出來的質與量，是非常有特色的。我一直在想，以臺灣人口才多少，而中國大陸人口有多少來衡量，臺灣雕塑家所表現出來的程度，即使放在整體中國的雕塑圈做個比較，一定是頂尖的。

王哲雄教授：

　　從國際看台灣，可以用繪畫與雕塑來比較，西洋繪畫的現代化，就是說繪畫脫離了信仰和宗教的題材，是在 19 世紀時，才脫離了原先的「買家」，開始走向獨立自主的創作路線。

　　剛剛李老師談到，雕塑要現代化比個畫家要難，我再補充一點，雕塑的現代化，也比繪畫慢了至少 30 年，因為雕塑製作成本花費，包括工作室、器材，各種不同媒材的複合工作，都牽涉更多的到成本和時間的付出。因此，即使在西方國家也可以發現，雕塑家的確比畫家更須考慮到未來出路跟謀生問題，畢竟藝術家還是跟一般人一樣需要生存的問題。今天的題綱有提到，在雕塑的行銷收藏和創作發展的生態這類的問題要怎麼面對，情況會如何演變，我想也只能說，就跟著時代演變吧。

郭老師做過很多公共藝術，若要由此探談所謂的「臺灣主體文化」到底是什麼，其實是非常抽象的，像是歐洲眾多國家之間其實只有一條無形的線，分出了法國、比利時等領土，但是在藝術上，我們並沒有聽他們說過要強調什麼主體、主體性，也不曾說是比利時就要表現出比利時風格，但是從另一面看，歐盟雖由那麼多不同種族所形成，其實他們也都保有各自的民族性。

　　相較於歐洲，我覺得臺灣其實更複雜了一點，臺灣和中國隔著一條臺灣海峽，在滿清時被割讓給日本，但在那之前已經非常多元，包括荷蘭人、西班牙人、英國人、法國人都曾到過這裡，要談我們的主體性是什麼，那真的是非常模糊，其實真的就是要靠一個在地的認同感，認同這塊土地的歷史與文化生態，再來發展自己的特色與風格。

　　郭老師其實很厲害，在 1965 年就是雕塑的三冠王，全省、全國還有一個臺陽美展都拿第一名，年輕時本來是要當詩人，結果卻選擇當了雕塑家。他的雕刻涵蓋非常多非常廣，最早是傳統的寫實，按照雕塑的基本概念去雕和塑，發展到現在，結合許多不同的材質，或同一材質嘗試不同的造型處理，什麼都做、什麼都可以。雖算是資深的雕塑家，但他的藝術觀念和創作實踐，其實是很創新、多元和自由的。

　　這一代的年輕雕塑家，肯定要接棒和承擔建構未來臺灣雕塑史的重任，除了資訊吸收比從前更豐富發達，他們也比前人更有機會到國外去看看，更能知己知彼。作為前輩的郭老師，創作和展出擁有這麼多的經驗，應該也可以協助新一代探索出一個自己的方向。

劉柏村教授：

　　首先恭喜郭老師開展，也謝謝主持人石館長的邀約，還有王老師、李光裕兩位好，我想我還是圍繞著「形符穿梭 世紀豐碑」這個命題，針對石館長所設定的大綱做一些回應。今天在座有我的老師，且容許我稍微放肆一下，因為關公面前不敢耍大刀。

　　第一我要先釐清的部分就是，雕塑之所以成為雕塑，必須有其相對的脈絡關係，它是建築在現代藝術與當代藝術之間，一個線性結構裡面已經確立的一個事實。意思就是說，現代雕塑跟當代雕塑，其實是在不同的時間點裡面所創造出的不同內容。

　　在個人創作的發展過程中，我也好，郭老師也好，某種程度上都是在回應這樣的一個現象跟事實，就是我們的成長會因應於國際在談的「有關於雕塑本質」的這個概念，期望就是，雕塑如何脫離這個線性的時間建築，然後接著談它自己可以有怎麼樣的內容。

　　我舉個例子，1985 年時巴黎龐畢度藝術中心辦了一個「什麼叫做現代雕塑」的展覽，但其中並沒有羅丹，這就很有趣了，因為羅丹被視為現代雕塑的開啟者，但是他竟沒有被列入現代主義的這個範疇裡面，這當然就引起了一些爭議。然後是 2001 年，我們的臺北市立美術館辦了一個「英國現代雕塑展」，它要談的是英國所謂的「新雕塑」，但是館方翻譯成為「英國現代雕塑」，可是如果翻成英國現代雕塑，怎麼現代大師亨利摩爾的作品卻沒有來？所以，他們稱的英國新雕塑就是故意要切斷之前包括亨利摩爾的一整個現代雕塑的發展。這種建立所謂的線性結構再一刀切分的方式，確實是藝術史中常用的一種模式。

而這個切分的時間點就說明了，1950 年代之前，他們所稱「現代藝術」當然涵蓋雕塑，就是一個更具風格性、更具原創性、更具純粹性，也就是指向了雕塑的本體論，所以我們發現到，整個世界開始往這個方向在發展，從寫實到具象，然後是半抽象和純粹抽象。在 1950 年之前，我們看到一個普遍現象，所有藝術家盡情的在這裡面去彰顯他自己的雕塑藝術，呈現各種各樣的面貌。

　　可是，我再舉一個美國的一個藝評家叫羅塞林克勞斯，在他寫的一本前衛原創性，裡面有一篇是寫擴展中的雕塑場域，他竟然說現在主義的雕塑，在 1950 年代的時候，本來以爲是找到一個寶山，可以挖出很多的礦石出來，可是在 1950 年代之後，馬上就挖完了。當然他談這一句話的前提其實是建築，所謂的紀念碑形式之後的雕塑，因爲紀念碑的雕塑其實都是回應於場所，所以建築本身比如說廟和宗教，那宗教與廟基本上一定有他的精神性，他透過這些雕塑回應於這個現場本身要談的那個文本的內容。如果說他是一個權利機構，那當然就是意在所謂的歌功頌德，所要描述的也就是權力結構有關的一種表述。因爲羅塞林克勞斯把現代主義的雕塑往純粹發展的過程，視爲是負面的演變，指出雕塑因爲去除了傳統的紀念碑概念，而變成好像什麼都不是了。

　　可是我們如果仔細來看一下，他把地景藝術談成是後現代主義，這確實是有點困難，但這中間裡面是沒有絕對關係的，也不是一個必然關係的，因爲在各個區域性的雕塑發展中，其實都會各自顯現在地的文化風貌，我舉個例子，1938 年時，羅馬尼亞雕塑家布朗庫西，他現在被公認爲現代雕塑之父，但我剛剛提到的那個風格、那一種原創、那一種純粹，其實在他的作品裡面，可說只是一個化身。重點是，布朗庫西其實不是這樣在發展，這個看似簡化的模式中，單指布朗庫西的那個雕塑台座，其實就是羅馬尼亞在傳統建築中的柱子，那個鋸齒狀的形式，甚至涵蓋他們的墳墓裡面的十字架，都有這些刻痕，而且是立體。換言之，布朗庫西在追求一個純粹的價值，其實是從他的文化母體中去提取元素，是透過文化載體來支撐的。

　　或許大家會說，那我如何進入一個當代的範疇，布朗庫西這些作品雖然是現代主義時期的作品，但是其實在羅馬尼亞，他是作爲一個公共藝術，這個公共藝術透過一個公園，回應羅馬尼亞在 1916 年時受到的侵佔，德國侵佔羅馬尼亞的戰爭死了很多人，對他來說，當時思考的是如何做這個紀念碑。羅馬尼亞的一群富人要求他，甚至官方也要求他，如何去形塑這些紀念碑的形象。可是他採用了簡化的形式，處理了這件作品的三個單元，一個是〈沉默之桌〉，一個是〈大愛之門 〉，一個是〈無盡之處〉。這個公共藝術的發展，其實是從一個雕像的形式轉化成爲這樣的一個美學現場。

　　雕塑作爲一個在歷史發展過程中的專業範疇，而不是一個普遍範疇，這裡我要接著回應的是，臺灣雕塑主體性的建構。從西方的例子看到，主體性的建構絕對不會自然形成，而一定是透過很多的研究推展的。例如剛剛提到的英國新雕塑，英國政府從從八〇年代開始之後，就透過文化互聯網發展了一個新的文化政策，邀請所有的專家學者參與篩選推薦，從亨利摩爾開始，包括剛剛提到的菲力浦金、安東尼卡羅這一大批人一直到戴米爾赫斯特、懷特勒丘等，在十年中就推舉出了很多國際級的雕塑家，因爲是用國家的力量推舉，其價值認定是通過很多的研究，所以全世界的美術館的雕塑典藏，英國雕塑家的作品也最多。這就是一個文化主體建構的工程，英國人主動積極地形塑了雕塑美學的一種主體性和價值

觀點。

回到我的老師輩 ，他們成為雕塑家的過程明顯有一種心態，就是某種程度上會顯現不願受到別人影響，但是卻很想影響所有的人的態度。一個人當然就難以成為歷史，沒有歷史那當然這個主體性也就沒辦法去彰顯。我的意思是，影響與非影響之間不是模仿的問題，而是回到一個紀念碑形式，透過一個當代視野的角度，重新來解釋這個時代，跟過往的紀念碑的概念。甚至於，有關於過去我們認為非雕塑範疇的那些牌坊、文化發表，這些相關類似又不是雕塑的東西，若放在一個公眾空間裡面，他回應的是怎麼樣的一種社會現象？

我們看郭老師的雕塑作品，從一個形體的搭架過程中，到一體成型的結構，以及有關形體的變化，其實是傾向一種自由的應用。我們可以看到他的作品表現，指向一種帶有文化符碼的空間場域，形成一個可閱讀、被閱讀的狀態，而不是單純的只是一個視覺上的美感問題。相對可能的是，還有更多的身體感，它讓你進入作品中去感知你跟雕塑的關係。然後我們會發現到原來一個公共空間裡面，文化的切入點使得現場產生一種美學化，也就說這個美學現場其實不單是一種視覺概念，而有一種人生穿梭的過程中需去閱讀的某些雕紋，符號及不同感覺材料之間的對應關係。我們可以理解到，這些石頭、這些不鏽鋼，基本上都是建材和工業材料，有別於過往雕塑使用的原生材料、自然材料，他們的構成形態也顯示了某種當下的概念。

藝術家郭清治：

我今天要先跟黃校長表達一下我的感謝，因為，我的作品能被國際看見，能夠跟國際接軌應該要感謝他，但我從來沒有當面跟他謝過。其實我是他的學長，他念國立藝專，比我晚了好幾屆，但我還是很感謝他。

現在來談一下我自己的事情，我從事創作五十多年來，其實沒有石館長想像的那麼一帆風順，我曾經也想過要放棄雕塑。那時候，明志工專剛好創設工業設計科，我想轉到這個新興的科系，但是我自己之後又覺得，要搞工業設計，以我的學習背景來講並不適合，所以我不到一年就辭掉了。但是回頭說要再從事雕塑創作，其實我所會的雕塑，就是在學校裡面做過的人像和人體。雕塑是什麼東西？在當時其實我們還不是很瞭解！因為當初學校缺乏老師，也沒有學過雕塑史，對「雕塑美學」也只是聽過這個名詞，但是內容什麼我們並不知道。所以就自己摸索，從材料研究和造型研究著手，北室展出的都是我歷年來的作品，你可以說它們是我的習作，也可以說不是很完整的作品。我大概到了 50 歲才真正想通什麼是雕塑創作，等於我用了前面二十多年的時間在摸索，這期間，什麼材料我都試作或研究過，技術上也是自我摸索，例如 1954 年我就在做電焊鐵雕，那時候都是氣焊。後來我研究雕塑量體跟空間，也提出了形塑空間的名詞和概念，探討雕塑跟空間的各種可能關係，我把空間視為雕塑的一部分，甚至把空間當作雕塑的主要材料之一後，作品也有了很不同的發展。

我研究雕塑的各種材料，也花了不少時間和精神，例如，早在 1971 年我就接觸到不銹鋼，感覺不銹鋼是一個很難治理的材料。一直到 1990 年左右才發現， 它的鏡面映像效果，所以才把這個材料用在複合媒材上面，以上是回應題綱中，有關於我個人創作發展歷程的一些問題。 其次是有關雕塑的市場和行銷的問題，我的作品不難看出，其實沒有什麼

賣相，如果創作考慮到賣相的問題那就不要做了，這是我做創作的基本態度。但我也是一個好運氣的人，我離開明志工專教職後，並沒有去找其他職業，就專心做起雕塑來，因此我一直很窮，有天人家問我，你不是會作浮雕嗎？台塑大樓想要做一件浮雕，就找我去做，屬於半公益的性質，也提供給我所需的 FRP 材料。之後接著是日本大阪萬國博覽會臺灣館也需要浮雕；在臺灣會做浮雕的人很少，會做 FRP 的更少，因此我就獲得了這些難得的機會。

另外一例是花旗銀行的臺灣分行，他們希望在門面裝設一件白色的雕塑品，結果就找到了我，因為那時候臺灣沒人有雕大理石的經驗，我雖沒做過大理石雕，但已經開始用觀音石打石雕，於是就承接了此案，去花蓮用大理石完成了〈貝之謳歌〉這件作品。

再之後，明志工專的校長陳履安，透過葉火城系主任的推薦，找我去製作故陳誠副總統的紀念雕像。在我之前，很多雕塑界前輩其實都已出手試過了，但是沒有人成功做出令家屬滿意的作品，我以雕塑界新人的身分接手此案，經過一番人物研究和創意思考後，用感覺比較親和的坐姿全身像，塑造出一個從將軍轉型為臺灣土地改革者的形象，成功地滿足了陳誠夫人及公子陳履安部長等家屬的殷殷期待，這也是個人雕塑生涯中，一個很有挑戰性和幸運感的章節。但是對於藝術品市場與行銷的問題，不是我擅長的項目。

1990 年代，我做出來比較成熟的東西，就是複合媒材的戶外大型雕塑，它們也反映了我長期思考和堅持實踐的藝術信念，這也就是：要擺脫各種流行的美學理論和藝術樣式，從 50 年代的開始的現代抽象主義，到後來的極限主義、裝置藝術以及後現代主義等等，眾說紛紜，你其實無需跟著理論思考或吶喊，也不該套用任何流行的樣式。我認為，唯有跳脫西方人的想法，唯有走出歐美藝術的形式規格，才能做出真正自己的雕塑，才能建構自己的面貌，我一直是這麼做的，也相信必須是這樣的。我必須再多加說明的是，我做大型的雕塑，主要是因為複合媒材的尺度以及「異次元」的效果呈現，還有空間、場域等等問題的考量，都有較大架構的需求，根本與所謂「公共藝術」無關。我現在做的複合媒材雕塑，從不參考國外有什麼樣的作品，他們必定是我完全自主的創作，我的複合媒材雕塑作品能被收到 20 世紀雕塑經典裡面，雖不敢說是成就，但也再次證明了，我可以一路堅持做我想做的雕塑，真的就是個相當正確的抉擇。

形符穿梭—世紀豐碑
2022郭清治雕塑特展
From Organic to Monumental
The Sculpture Exhibition of Chin-chih Kuo

2022.12.03 Sat. — 2023.02.12 Sun.

發行人	王蘭生
藝術家	郭清治
總編輯	楊同慧
策展人	石瑞仁
執行編輯	楊得聖 蔡雅如
展務規劃與執行	藝高文創
專案執行	林季姍
視覺設計	葉祐伶
封面攝影	陳琨霖
文字	石瑞仁
圖片	郭清治 石瑞仁 陳琨霖
翻譯	全通翻譯社

出版者　　**國立國父紀念館**

110054 臺北市信義區仁愛路四段 505 號
Tel 886-2-2758-8008
Fax 886-2-8780-1082
www.wunanbooks.com.tw

印刷　　永光彩色印刷股份有限公司

出版日期　　中華民國 111 年 12 月
定價　　1000 元
ISBN　　978-986-532-778-1
GPN　　1011102284

Publisher | Wang Lan-sheng
Artist | Kuo Chin-chih
Chief Editor | Yang Tong-hui
Curator | J.J. Shih
Executive Editor | Yang De-sheng, Tsai Ya-ju
Exhibit planning and execution | iEgoArt Inc.
Project Manager | Lin Chi-shan
Design | Yeh You-ling
Photography | Chen Kun-lin
Translation | Transglobe Translation Service
Produced | National Dr. Sun Yat-sen Memorial Hall

Publishing Date Dec. 2022

Venue：Chung-shan National Gallery,
National Dr. Sun Yat-sen Memorial Hall
Date：Dec. 3 2022 – Feb.12 2023
Organizer：National Dr. Sun Yat-sen Memorial Hall
Support：Chuchen Development Grop Co., Ltd

展售處

國家書店　【松江門市】
台北市中山區松江路 209 號 1 樓
Tel 886-2-2518-0207
Fax 886-2-2518-0778

五南文化廣場【臺中總店】
臺中市中區中山路 6 號
Tel 886-4-2226-0330
Fax 886-4-2225-8234
www.wunanbooks.com.tw

大手事業有限公司 (博愛堂)【國父紀念館門市】
臺北市信義區仁愛路四段 505 號
Tel 886-2-8789-4640
Fax 886-2-2218-7929

Bigtom 美國冰淇淋咖啡館【翠湖店】
臺北市大安區光復南路 306 號對面
Tel 886-2-2345-4213
Fax 886-2-2723-8417
www.bigtom.us

國家圖書館出版品預行編目 (CIP) 資料

形符穿梭 世紀豐碑 : 2022 郭清治雕塑特展 = From organic to monumental : the sculpture exhibition of Chin-chih Kuo / 郭清治 [作]. -- 臺北市 : 國立國父紀念館 , 民 111.12

152 面 ; 21×29.7 公分
ISBN 978-986-532-778-1(精裝)

1.CST: 雕塑 2.CST: 作品集

930.233　　　　　　　　　　111021181